超級生存術

從野外遇難到天災意外的

「超級」生存術

世界級
求生專家
傳授！

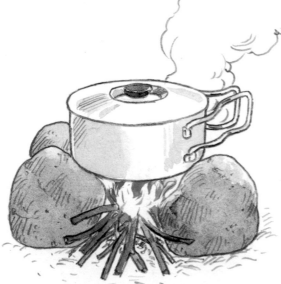

加藤英明／著

王盈潔／譯

你知道
求生的定義嗎？

　　求生是指在生命面臨危機的狀況下存活下來。各位想像到的可能是在雨林或沙漠遇難吧？然而，在現代存活下來的我們，不知何時會與文明社會隔絕。我們理所當然地過著現在的生活，但如果獨自一人被丟到大自然裡，是否能夠活下去呢？一方面很可能會受到猛獸、毒蛇、細菌或病毒的侵襲，且未必能取得糧食與飲水。那麼，如果是你，首先會做什麼呢？

　　人類在漫長的歷史中，與自然共生共存，並克服了災害及傳染病等種種困難。擁有安心、安全生活的我們，是否已然忘記大自然的威猛了呢？因災害而失去維生設備、一個人被孤立都是有可能的。因此，也必須臨機應變去面對大雨或洪水、地震及海嘯等天災。

　　為了從生存的危機當中存活下來，最重要的是不管情況再怎麼嚴峻都不放棄的強大意志力。然後，再加上支撐這意志力的各種知識及經驗能派上用場。把於本書中獲得的知識當成利器，克服生存的考驗吧。

加藤英明

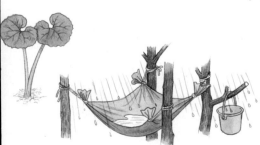

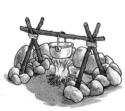

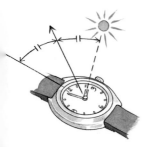

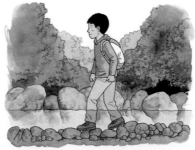

為了野生動物的生態調查

為追尋野生動物而前往雨林

毒蛇和猛獸、眼睛看不見的細菌和病毒。

森林裡有很多危險。

能否平安歸來，

考驗著求生的能力。

拍攝稀有魚類

於雨林深處進行生物調查。

也有人跡未至的土地。

從雨林到沙漠 行遍世界

從椰子樹取得的象鼻蟲幼蟲

觀察棲息於沙漠的蛇類

象鼻蟲的幼蟲
可以生吃。

在視野良好、安全的海邊行動

加藤英明的

從世界的沙漠地帶到熱帶雨林，追尋著動物旅行的加藤英明的必須工具。為避免加重行李負擔，將必要的需求降到最低限度。

地圖

能獲得前往國家的地理資訊的地圖非常重要。由於會常常脫離有經過整頓的馬路，故也要盡可能準備能了解周邊地形的擴大版地圖。

厚底鞋

馬路以外的路因路況不佳，不知道會踩到什麼，而且也可能踩踏到有毒的動物，因此要準備厚底的鞋子。

多支手電筒

盡量準備小型的，且為防故障要準備多支。晚上要隨身攜帶4種不同類型的手電筒以及備用電池。

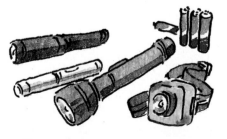

防蟲用品

特別在熱帶地區一定要帶。直接塗抹在肌膚上的類型，連耳朵背面也要仔細塗抹。另外，噴霧型的則可用於全身。

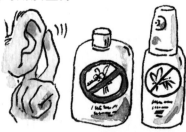

求生 捕手工具

濕毛巾

　　為避免中暑，頭上一定要包上濕毛巾。一方面也可以當成補給水分的參考值；將頭上包的濕毛巾的蒸發程度視為體內水分流失的參考，在毛巾完全變乾之前喝水。

飲用水

　　為避免細菌孳生，分裝成小分量隨身攜帶。如果是前往沙漠的話，就算時間很短，也一定要準備2公升以上。此外，將水分吸收效率高的運動飲料加以稀釋也可以。

其他準備的物品

●大型垃圾袋（突然下雨或夜晚寒冷時有保溫效果，可防止體力消耗）●動物的照片　●筆記本及書寫用具
●L型文件夾（整理資料用或是包在腳上當成簡易的毒蛇對策）
●求救用閃燈　●毒液吸取器　●哨子　●小型剪刀或刀片
●腸胃藥　●緊急糧食（糕餅點心等等）　●時鐘及指南針
●藥膏　●報紙等

於世界各地進行生物調查，日常的生活及食物、飲水都會改變。為了保持良好的身體狀況，切勿暴飲暴食，也要留意飲水。在治安不良的區域，不長時間待在同一個地點。為了無論何時、何地發生什麼狀況都能應變，需預先設想各種狀況再行動。

在車上或船上、飛機上就要看地圖

不論要前往何處，都要以地圖確實確認自己的所在位置。即使是搭乘交通工具移動，掌握現在的位置也很重要。只要事先看過指南針和地圖，就算在途中遇到麻煩也能克服。

在森林或沙漠前進時要留下記號

在森林或沙漠裡，由於景色都很相似，很容易搞錯方向。為了知道自己走過的地點，不能單靠指南針，還要綁藤蔓或插上事先準備的木棍做記號。

不暴飲暴食

吃大量平常吃不慣的食物，可能會搞壞身體。水一定要煮沸後飲用。就算找到看起來很美味的水果或魚、蛙類，也不能吃到超過所需要的量。

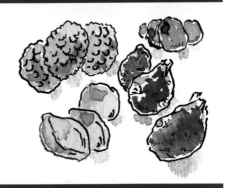

務必接種疫苗

出發前往國外時，一定要接種疫苗。可前往專門醫院，詢問該地區流行病的相關資訊，並因應所需接種疫苗或準備預防藥物。

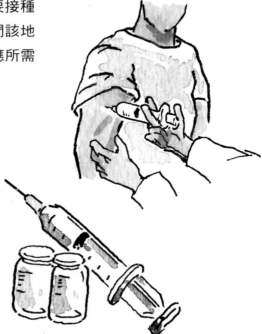

● **疫苗**

黃熱病、肝炎、破傷風、狂犬病等等。

● **藥物**

抗瘧藥等等。

求生的定義···

加藤老師！

老師好！

是你們啊，
歡迎歡迎。

加藤老師

小翔
非常可靠，
冷靜思考型。

紗良
想請教關於求生的
知識，於是帶著
兩個人前來拜訪
加藤老師。

小友
悠哉型，不過
這次配合大家
非常努力。

我們是來請教
關於求生的事。

是嗎。

剛好工作
告一段落了。

之後的
我來做。

偶爾在郊外喝茶也不錯呢。

請。

謝謝招待～

謝謝。

好渴喔。

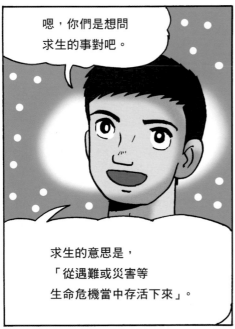

嗯,你們是想問求生的事對吧。

求生的意思是,「從遇難或災害等生命危機當中存活下來」。

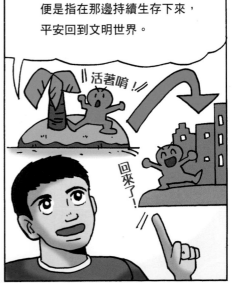

例如,漂流到無人島的話,便是指在那邊持續生存下來,平安回到文明世界。

活著唷!

回來了!

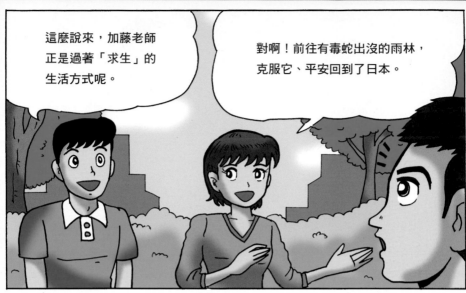

這麼說來，加藤老師正是過著「求生」的生活方式呢。

對啊！前往有毒蛇出沒的雨林，克服它、平安回到了日本。

嗯，確實可以稱之為求生。

那麼，每次都能從危險動物出沒的地方平安歸來的祕訣是什麼呢？

嗯～

平常就鍛鍊體力，再加上知識和智慧吧。

因為具備哪裡有什麼動物、有什麼毒性、會如何攻擊人等等行動模式的知識，就不會害怕。

再加上絞盡腦汁思考如何抓住牠。綜合以上的結果就是平安歸來。

比對方更快速行動。

這不僅限於我個人，也能套用到所有面臨求生狀態的人。

不只是無人島，在都市裡也可能遇到大地震等災害、面臨求生的狀態。故也需具備在那些狀況下的知識與智慧。

因此我希望你們也學會各種知識。

好！

首先，是人類生存的「3・3・3法則」。

這是 **3分鐘**、**3天**、**3星期**的縮寫。

3分鐘 ── 在無法呼吸的缺氧狀態下，
能生存的極限大約是 3 分鐘。

3天 ── 在無法喝水的狀態下，
能生存大概 3 天。

3星期 ── 在無法補給糧食的環境、
但水分充足的狀態下
可生存大約 3 星期。

※ 因個別體力及環境而異。

總之

無法呼吸的話
3分鐘會死亡

無法喝水的話
3天會死亡

就算有水，
若沒有食物，
3星期會死亡

如此

咦！
原來如此！

之前
都不知道。

還有，據說體溫異常
持續3小時以上的話，
死亡的機率更高。

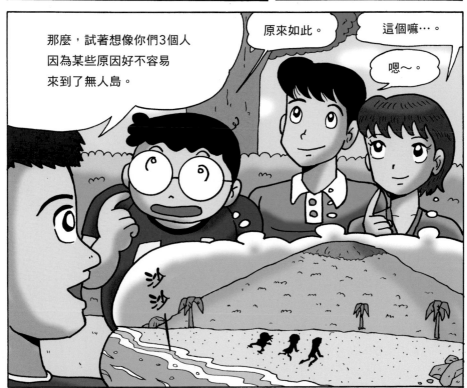

那麼，試著想像你們3個人
因為某些原因好不容易
來到了無人島。

原來如此。

這個嘛⋯。

嗯～。

沙沙

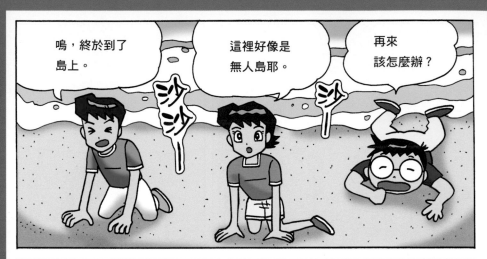

嗚，終於到了島上。

這裡好像是無人島耶。

再來該怎麼辦？

不管是等待救援，或是找出離開這個島的方法…。

在那之前只能在這裡生存下去。

說得也是。那首先得做些入夜之前能做的事情。

對耶！

保有安全的場所對吧。

豔陽高照

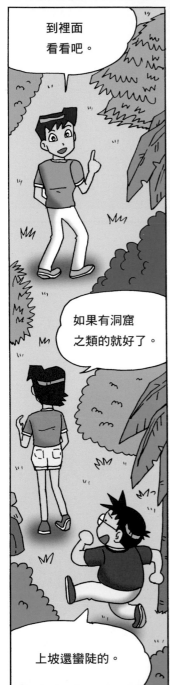

到裡面看看吧。

如果有洞窟之類的就好了。

上坡還蠻陡的。

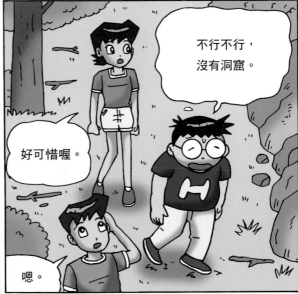

不行不行，沒有洞窟。

好可惜喔。

嗯。

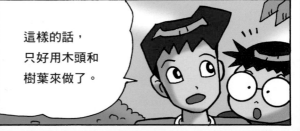

這樣的話，只好用木頭和樹葉來做了。

19

好，來收集木頭。

最好也有藤蔓。

我去收集大片的樹葉。

好！材料都找齊了。

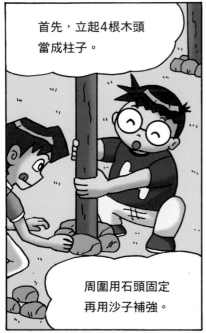

首先，立起4根木頭當成柱子。

周圍用石頭固定再用沙子補強。

把要做天花板的樹枝用藤蔓綁起來。

側面也綁上
樹枝看看。

這樣嗎?

上面鋪滿大片的
樹葉就完成了。

在這裡排上
樹葉的話,
就成了牆壁。

啪沙

噢～

做好了!

太棒了!

重點 1 保有安全的場所,以保安心

所謂安全的場所

找到或是製作安全的場所，
便能安下心來。
此外，還能將該處
當成起點，到處去探勘。
因此是最重要的場所。

只不過，要注意
不能直接睡在地面上，
以免背部因蟲子
而引起搔癢，或是地面
突然變冷導致低溫症。

鋪上木頭，上面再鋪上樹葉。

●製作安全場所時不能選擇的地點!!

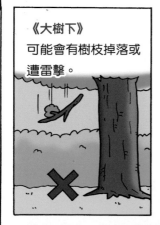

《大樹下》
可能會有樹枝掉落或
遭雷擊。

《河川附近》
可能因下雨或水庫的
水導致水位上升。

《海邊》
可能因漲潮而使得海
面上升，或有大浪來
襲。

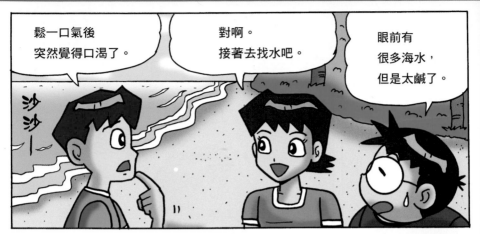

鬆一口氣後突然覺得口渴了。

對啊。接著去找水吧。

眼前有很多海水，但是太鹹了。

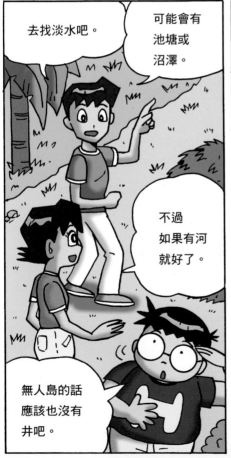

去找淡水吧。

可能會有池塘或沼澤。

不過如果有河就好了。

無人島的話應該也沒有井吧。

水呢～？

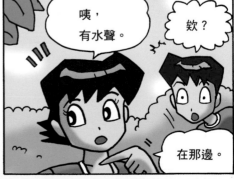

咦，有水聲。

欸？

在那邊。

過去看看。

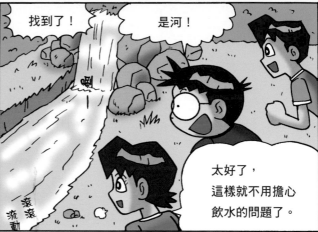

找到了！

是河！

太好了，
這樣就不用擔心
飲水的問題了。

重點 2 保有安全的場所之後是確保水源

水的注意點

①不可以飲用海水。

喝海水的話，由於要透過尿液將鹽分排出，於是便會想喝比所喝下的海水更多的水，脫水症狀會惡化喔。

②河水或沼澤的水要煮沸。

看起來乾淨的水仍可能含有細菌或寄生蟲，所以要過濾及煮沸。

在炎熱的環境下，會因流汗而需求大量水分，也可能由於日照而使得體內的水分散失。若可取得的水很少的話，就靜靜待在陰涼處。

不過，其實也可以從海水取得飲水，而水塘這類髒汙的水經過處理也能飲用。可以先學起來喔。

此外，沒有水的地方也有取得水的方法。

詳細請見P.44～45。

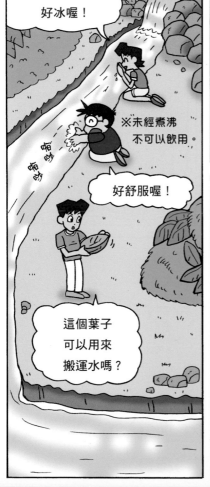

好冰喔！

※未經煮沸不可以飲用。

好舒服喔！

這個葉子可以用來搬運水嗎？

咦？

有魚耶!!

抓得到喔。

欸？

這邊也有。

抓到了！

我的好像逃掉了。

那是什麼？

啊，好像跑到T恤裡面了。

太好了。
食物也到手了。

對了，來這邊的路上
有找到樹木的果實喔。

好，
也過去拿。

重點 **3** 確保飲水後接著是取得糧食

確保糧食

最容易取得的糧食就是
植物，像是草、花或
樹木的果實以及菇類。
不過必須注意有些有毒，
應事先學習
關於有毒植物的知識。

詳細請見 P.66 ～ 72。

接著就是魚了。
空手抓魚是很困難的，
因此最好用
細的木頭做魚叉，
或是做釣竿來釣魚。

詳細請見 P.59 ～ 61。

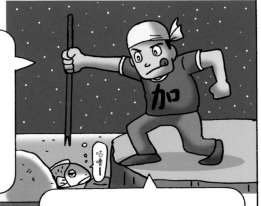

咕嚕！

晚上魚類動作比較
緩慢或在睡覺，
因此比較容易捕捉。

蟲子或其幼蟲
也可以當作糧食，

也有設陷阱
捕捉小動物的方法。

首先就從
會的開始。

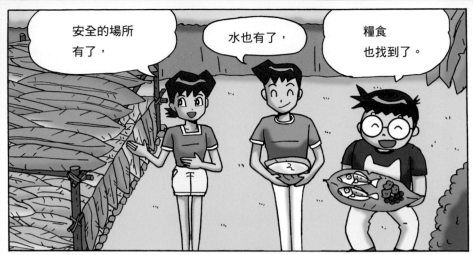

安全的場所有了，

水也有了，

糧食也找到了。

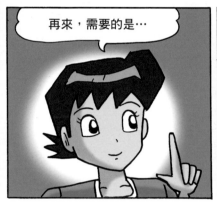

再來，需要的是…

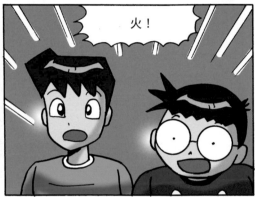

火！

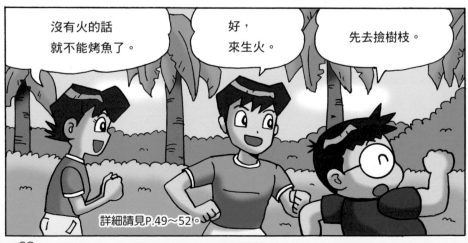

沒有火的話就不能烤魚了。

好，來生火。

先去撿樹枝。

詳細請見P.49～52。

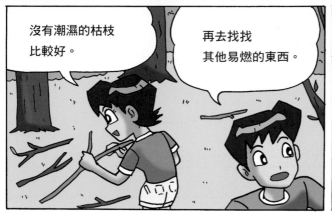

沒有潮濕的枯枝比較好。

再去找找其他易燃的東西。

找到了。

這邊也有。

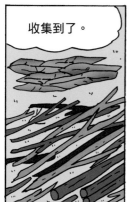

收集到了。

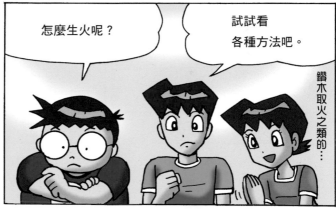

怎麼生火呢？

試試看各種方法吧。

鑽木取火之類的…

劈哩

啪啦

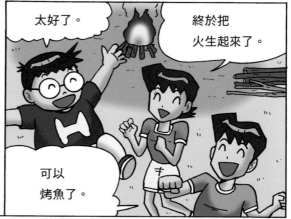

太好了。

終於把火生起來了。

可以烤魚了。

重點 4 火扮演著許多重要的角色

火的用途

火不只是用來烹調的熱源，
還扮演了光的角色。

①烹調

可以用來烤或煮食魚、肉等等，
進行烹調。

②取暖

可以溫暖受寒的身體。

③煮沸消毒

可以將髒汙的水煮沸供飲用。

④照明

照亮漆黑的夜晚，以
獲得心理上的安全感。

⑤驅趕野生動物

危險的野生動物不敢靠近火，
故可以安心睡覺。

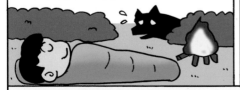

⑥搜查的記號

煙或火光可以讓
搜查隊更容易發現。

※關於火請見P.48～57。

魚烤好了!!

果實也
準備好了。

啊！
腳邊有蛇!!

欸?!

呀～。

有可能是
毒蛇。

啊，
跑走了。

呼～

重點 5 避免遭遇危險生物

野外有許多危險生物

要知道野外有很多
對人類來說危險的生物，
森林或山上，還有海邊都是。

不靠近危險生物，
並學會該怎麼做
才能避免牠們靠近。

如果被咬或被叮到了
該怎麼辦。
要事先學會狀況當下的
救護措施。

※詳細請見P.112～115。

才不想遇到
危險的生物呢。

在還沒受傷之前
逃出這裡吧。

對啊。

沙沙！

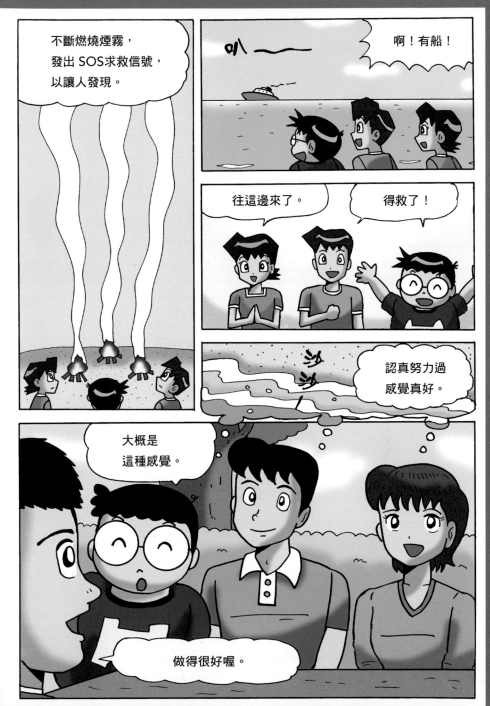

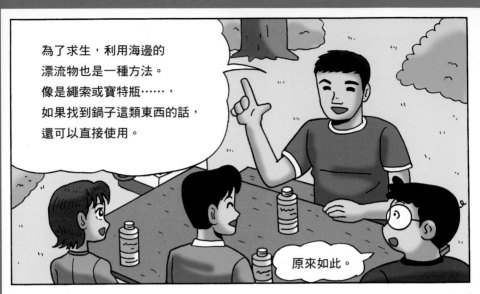

為了求生，利用海邊的
漂流物也是一種方法。
像是繩索或寶特瓶……，
如果找到鍋子這類東西的話，
還可以直接使用。

原來如此。

還有，這次的想像
當中沒有出現切割工具，
但其實做所有事情
都需要切割的步驟喔。

啊！

真的耶。

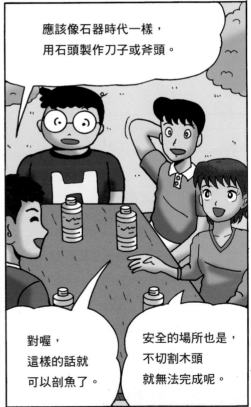

應該像石器時代一樣，
用石頭製作刀子或斧頭。

對喔，
這樣的話就
可以剖魚了。

安全的場所也是，
不切割木頭
就無法完成呢。

這次場景是設定在無人島，
不過，現實生活中依照
自己的意願去探險的人，
或參加求生營的人，
則會攜帶必要的工具前往。

必要的工具
第一個就是刀子。

有刀子的話，
就可以製作
生火的工具，
而火生好以後，
也可以進行
各種烹調或加工。

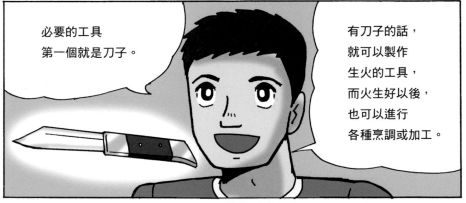

烹煮食物當然
也會用到刀子。

其他像是在
沒有路的地方，
也能切除阻礙的樹枝
等東西往前進。

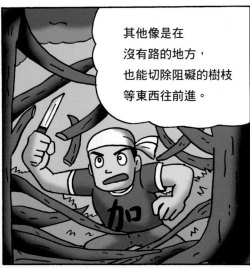

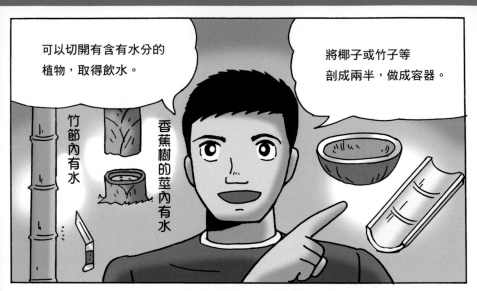

可以切開有含有水分的
植物，取得飲水。

將椰子或竹子等
剖成兩半，做成容器。

竹節內有水

香蕉樹的莖內有水

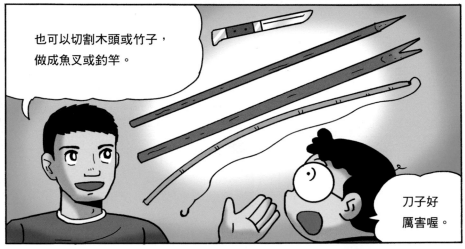

也可以切割木頭或竹子，
做成魚叉或釣竿。

刀子好
厲害喔。

你們下次也可以
實際去求生營之類的
挑戰看看喔。

好！

到時候關於工具，
就看看各種求生工具組，
帶必要的東西去吧。

好

最後一點是……，
即使有再怎麼好的工具，
也是有無法戰勝的
東西唷。

那就是天候。

啊～

為了避開打雷或大雨、
河川水位上漲，
還有隨之而來的土石坍方，
必須學習預測天氣的知識。

今天我的分享就到這裡。
歡迎再來玩。

好。

謝謝老師。

好有趣喔。

水

　為了生存下去，絕對必要的東西就是水。而原先人體的血液及細胞內就含有水分，占成人體重的60％。體內的水分能搬運氧氣和養分，並將老廢物質排出體外以保護身體，還具有調節體溫、維持新陳代謝順暢等等維持生命不可或缺的功能。

　人類為了健康的活動，一天最少需2公升的水。1公升以下的話，則難以長期生存。平常只要轉開水龍頭，任何時候都有水喝，街上也到處買得到礦泉水，因此如果沒有停水，很容易忘記水的重要性。日本有很多河川，也常下雨，所以很容易取得水。然而，世界上有很多環境難以取得水，而如果在沙漠或是沒有海、河川的島上遇難的話，取得飲用水更是不容易。如果是你，會怎麼做呢？

　為了在嚴苛的環境生存下來，要先學會求生的方法。

尋找水源

在山裡要找出水湧出的地方。在樹木茂密的山裡，地底下所含的雨水會緩緩滲出。走著走著如果發現土壤潮濕的地方，就仔細看看附近，應該會有水從山坡或岩石的縫隙流出。大多數的地下水經過地底過濾，當成飲用水沒有問題。然而，水塘的水或河水則有可能摻雜了細菌或哺乳類糞便中的寄生蟲等等，不要直接飲用。水源處如果有動物的腳印，水被汙染的可能性就很高。

不要為了找水在山裡漫無目的亂走，記得預先做好不論何時都能回到原處的措施。此外，進入泥濘的沼澤或山谷是非常危險的，絕對要避免。

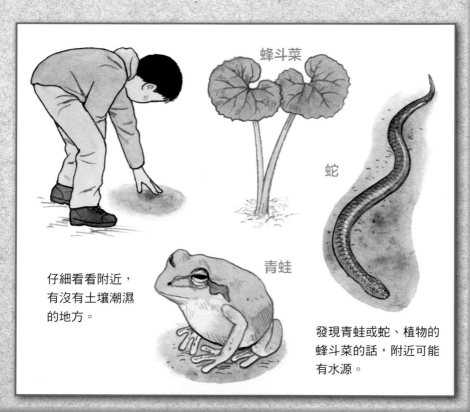

蜂斗菜

蛇

青蛙

仔細看看附近，有沒有土壤潮濕的地方。

發現青蛙或蛇、植物的蜂斗菜的話，附近可能有水源。

收集雨水

雨水拿來飲用也沒問題。不過，最好等雨下了一段時間之後再收集雨水，因為剛下的雨含有大氣裡的髒汙。還有，收集雨水的容器不要直接放置在地面上，放在地上的話，飛濺起來的水裡可能混有泥土。要在離開地面的檯面上，排放杯子或盤子等手邊所有的容器來收集雨水。

此外，如果有塑膠布的話，將四個角綁在相鄰的樹木上形成凹陷，便可以收集到大量雨水。

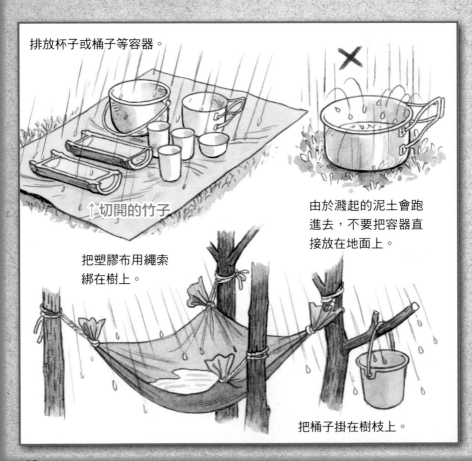

排放杯子或桶子等容器。

↑切開的竹子

把塑膠布用繩索綁在樹上。

由於濺起的泥土會跑進去，不要把容器直接放在地面上。

把桶子掛在樹枝上。

收集露水

　　有時在晴天的早晨到河堤去，會看到雖然天空放晴，腳邊的草卻很潮濕。這是由於空氣中所含的水分接觸到寒冷的草，而變成水滴附著上去的關係，是一天當中氣溫降到最低的凌晨時分常發生的現象。露水也可以作為飲用水。收集的方法很簡單，只要在膝蓋以下的腿上綁上乾淨的毛巾或布，在結露的草叢中走動即可。走動30分鐘到1小時左右，可以收集到大約500ml的露水。之後只需要把毛巾或布擰一擰，把水擰進容器裡。

　　還有一種方法比較需要耐心，是將草或樹葉上附著的水滴直接收集到容器裡。此外，把沾有露水的草放進塑膠袋裡輕輕搖晃，水滴就會集中在袋子底部。重複這個步驟就可以取得飲用水。如果收集到的水含有髒汙，煮沸殺菌會比較安全。

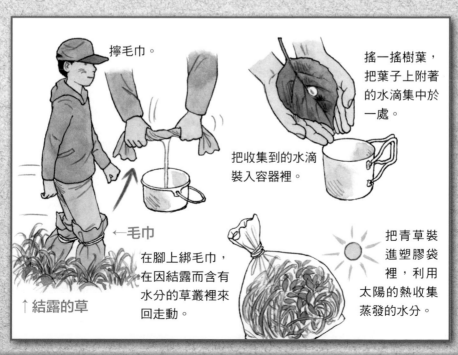

擰毛巾。

搖一搖樹葉，把葉子上附著的水滴集中於一處。

把收集到的水滴裝入容器裡。

←毛巾

↑結露的草

在腳上綁毛巾，在因結露而含有水分的草叢裡來回走動。

把青草裝進塑膠袋裡，利用太陽的熱收集蒸發的水分。

從地面收集蒸發的水

即使是熾熱的沙漠，還是會從地底下不斷冒出水蒸氣，而這些水蒸氣也可以轉換成飲用水。雖然比較費時，但還是要學起來以防萬一。這個方法就是利用太陽熱能的簡易蒸餾法。首先要挖洞，並在洞穴的中央放置容器後，攤開塑膠布完全覆蓋住洞穴。如此一來，地底下的水分受太陽的熱而蒸發，就會在塑膠布的內側產生水滴而滴落至容器裡。為了確保水滴進入容器，可以在容器正上方處的塑膠布上擺一個小石頭。有了這個方法，不管是沙漠還是荒島的沙灘，都能取得飲用水。

在沙灘的話，放入用海水浸濕的毛巾或草葉，更容易取得大量水分。日光直射到的地方，洞穴裡會升溫使得水分容易蒸發，因此可以找長時間有太陽直射的地點來挖洞。

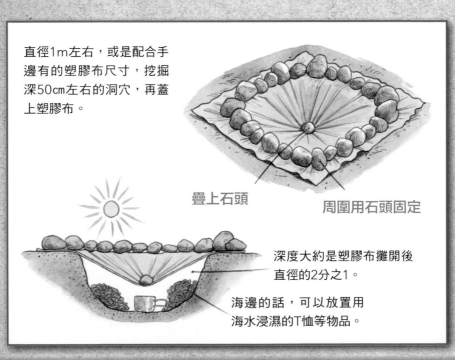

直徑1m左右，或是配合手邊有的塑膠布尺寸，挖掘深50㎝左右的洞穴，再蓋上塑膠布。

疊上石頭

周圍用石頭固定

深度大約是塑膠布攤開後直徑的2分之1。

海邊的話，可以放置用海水浸濕的T恤等物品。

將雪融化

　　就算口很渴，也不能直接飲用雪水。吃進冰雪的話，會導致體溫下降而消耗體力。此外，內臟受寒後也可能使水分的吸收變差，感覺更加口渴。積雪當中含有許多空氣中的微粒，不衛生的地方的雪，還可能傷害腸胃。「讓雪在嘴裡融化後再喝下去就跟飲用水沒有兩樣」這種想法更是大錯特錯。

　　雪一定要加熱、融解後才能入口。煮沸一方面也能殺死細菌，比較衛生，還能讓發冷的身體暖和起來，使身體狀況變好。建議一次準備多天份的水，分成小分量裝進寶特瓶，放進衣服裡，使之接近體溫後再飲用。如果裡面摻雜了細小的樹枝或枯葉、沙土，要用紗布之類的物品過濾後再喝。

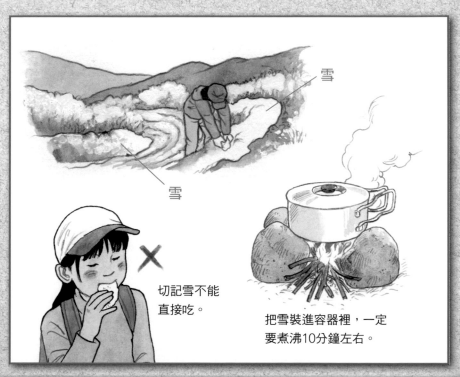

雪

雪

切記雪不能
直接吃。

把雪裝進容器裡，一定
要煮沸10分鐘左右。

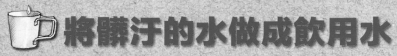

將髒汙的水做成飲用水

　　如果要飲用混濁的河水或池水，首先要把的水取來裝在水桶或寶特瓶等容器裡靜置。經過一段時間後，造成混濁的細沙或樹葉、藻類等浮游物質就會沉澱。雖然混濁清除了，但上方澄清的水中也可能有臭味或含有有害物質，所以需製作過濾裝置，濾出乾淨的水。

　　容器最好用大的寶特瓶（2公升），如下圖製作。用這個裝置過濾，便可以去除水中的雜質。過濾後的水需煮沸，以殺死病菌。除了泉水以外，不管看起來再怎麼乾淨的水，都最好煮沸至少10分鐘以上以殺菌。

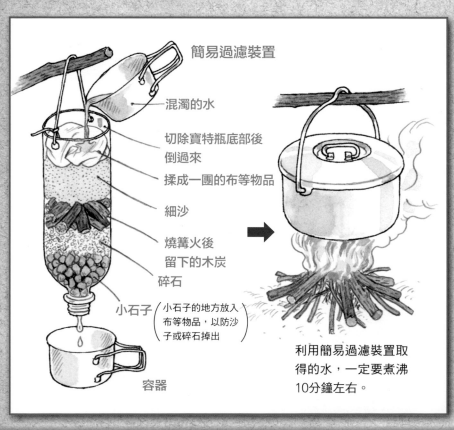

簡易過濾裝置

混濁的水

切除寶特瓶底部後倒過來

揉成一團的布等物品

細沙

燒籠火後留下的木炭

碎石

小石子　小石子的地方放入布等物品，以防沙子或碎石掉出

容器

利用簡易過濾裝置取得的水，一定要煮沸10分鐘左右。

將海水變成淡水

從海邊取水的方法有P.42介紹的「從地面收集蒸發的水」。另外還有從海水提取出淡水的求生方法，可以先學起來。

如圖所示，將集水用的容器置於裝有海水的鍋子正中央，上方再疊放一個裝有海水的鍋子，開始加熱。下方的鍋子冒起的熱氣經上方的鍋底冷卻，水滴會掉落至容器中，透過這樣的「蒸餾裝置」，便可以獲得飲用水。

為避免水蒸氣從上下層鍋子之間的空隙散失，要塞入毛巾等物品。此外，上層的鍋子中的海水如果變熱了，就再從海裡取來冷的海水替換，如此即可有效率的取得飲用水。

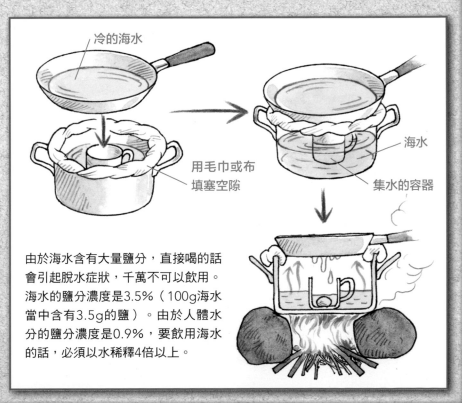

冷的海水

用毛巾或布
填塞空隙

海水

集水的容器

由於海水含有大量鹽分，直接喝的話會引起脫水症狀，千萬不可以飲用。海水的鹽分濃度是3.5%（100g海水當中含有3.5g的鹽）。由於人體水分的鹽分濃度是0.9%，要飲用海水的話，必須以水稀釋4倍以上。

擰海水魚

　　漂流在海上時，海水的鹽分濃度高達 3.5%，不能飲用。不過，可以從捕獲的海水魚身上取得水分，因為魚的血液中鹽分的濃度比較低，只有0.6%。生活在海中的魚類會透過鰓把喝進去的海水當中所含的鹽分排出體外。捕捉來這些魚類放進布裡擰一擰，其血液及細胞內的體液就會排出來。雖然有點腥臭味，但卻是為求生存的必要手段。當然，不擰而直接生吃魚也可以攝取水分。除了魚以外，海龜和海鳥的體內也有大量水分。

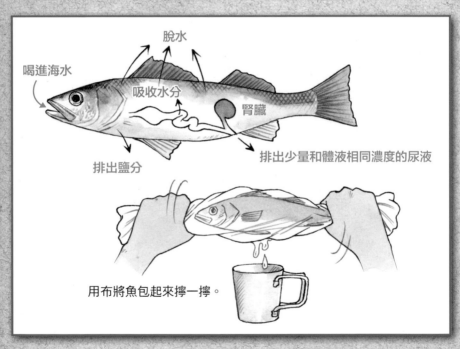

脫水

喝進海水

吸收水分

腎臟

排出鹽分

排出少量和體液相同濃度的尿液

用布將魚包起來擰一擰。

　　棲息在海中的魚類，體內的水分會流失，因此必須喝大量的海水，並透過腸子吸收水分，再把多餘的鹽分透過鰓排出體外。尿液量很少。（淡水魚：跟海水魚相反，體內會滯留水分，因此會透過尿液將大量的水分排出體外。）

隨身淨水器

陷入求生狀態時，身上有帶「小型隨身淨水器」的話就太幸運了。它可以過濾掉河水或池水中的細菌及病毒，也能去除泥土的土臭味，是能製作出飲用水的超方便工具。手動式的濾水壺在遇到災害時也能派上用場。為預防萬一，建議於野外活動時可以帶著備用。內藏的濾芯或活性碳有使用期限，需定期更換。

吸取髒汙的水，在淨水器裡面淨水的類型。

裝入髒汙的水，透過濾芯淨水的類型。

火

火在生存上非常重要。篝火不但可以取暖，還能防身避免危險野獸侵襲。

做成火把的話，不只可以照亮漆黑的夜晚，也能作為信號或記號使用。當然，火還能用來淨水及烹調食物。

動物當中唯一懂得生火、用火的只有人類。早在超過100萬年前的南非北部洞窟內，就發現了人類使用火的痕跡。可以說因為使用火，使得人類的生活型態急速地進步。

我們的日常生活中，火無所不在。按下瓦斯爐的開關，就會點燃瓦斯引火，而用打火機也能輕易地點火。再加上近年來還有IH爐、微波爐，不用火就可以加熱食品。現今日常生活中幾乎不會從零開始生火，也不再需要。

然而，為了生存下去，「生火」是必須的技能。在深山或無人島確保用火，是攸關生死的問題。為了在嚴苛的大自然中生存下來，「生火」、「隨心所欲使用火」是非常重要的。

生火的方法

　　沒有打火機或火柴還是有辦法點火。方法就是聚集太陽光來點火，利用的是放大鏡或手電筒的反射鏡。就算沒有放大鏡，只要是凸透鏡就可以匯聚太陽光，因此相機或望遠鏡的鏡片都OK。此外，在寶特瓶空瓶裡裝水，放在陽光下照射也是一個方法喔。

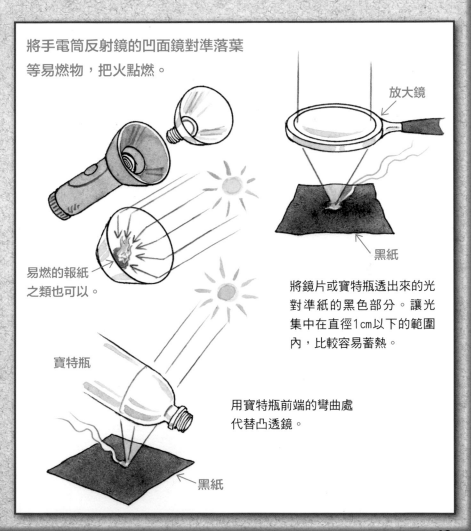

將手電筒反射鏡的凹面鏡對準落葉等易燃物，把火點燃。

放大鏡

黑紙

易燃的報紙之類也可以。

將鏡片或寶特瓶透出來的光對準紙的黑色部分。讓光集中在直徑1㎝以下的範圍內，比較容易蓄熱。

寶特瓶

用寶特瓶前端的彎曲處代替凸透鏡。

黑紙

「鑽木法」與「拉弓法」生火法

利用旋轉摩擦，用木棒去磨合木板以生火的原始方法。旋轉木棒的時候，需要強力加壓。要成功生火，點火源以及燃燒物和氧氣非常重要。

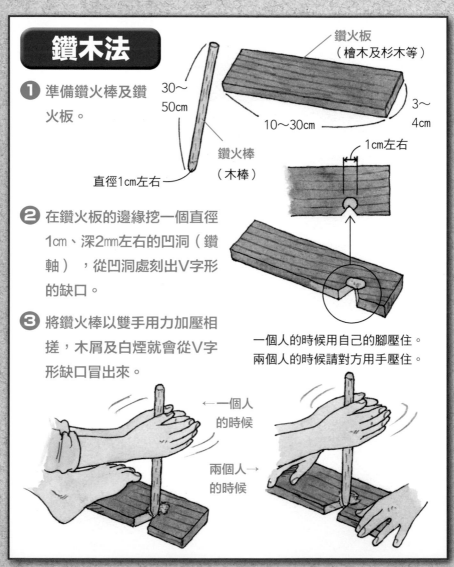

鑽木法

❶ 準備鑽火棒及鑽火板。

30～50cm

鑽火板（檜木及杉木等）

10～30cm

3～4cm

直徑1cm左右

鑽火棒（木棒）

1cm左右

❷ 在鑽火板的邊緣挖一個直徑1cm、深2mm左右的凹洞（鑽軸），從凹洞處刻出V字形的缺口。

❸ 將鑽火棒以雙手用力加壓相搓，木屑及白煙就會從V字形缺口冒出來。

一個人的時候用自己的腳壓住。
兩個人的時候請對方用手壓住。

← 一個人的時候

兩個人→的時候

④ 繼續用力快速相搓，慢慢吹氣，將火生起來。

從上方施加壓力很重要！
將繩子兩端分別綁在雙手拇指上，然後勾在鑽火棒的一邊。一邊用力施壓一邊摩擦的話，會比較容易起火喔！

拉弓法

❶ 準備鑽火棒、鑽火板以及要做成弓的木棒和繩索。

鑽火棒

鑽火板

繩索

木棒

❷ 用腳踩住鑽火板，拿鑽火棒的那隻手牢牢靠在腳上固定住。

可以用細的竹子。

和「鑽木法」一樣刻出V字形缺口。

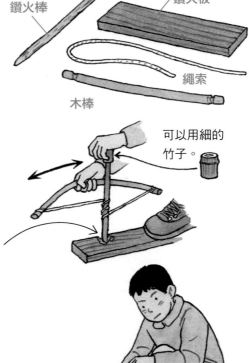

❸ 旋轉鑽火棒，摩擦生熱。

鑽火棒用繩索繞1～2圈，使之能確實旋轉。

打火棒

　　打火棒是以不鏽鋼等金屬板刮擦鎂這類的金屬棒，以擦出火花而點燃火的工具。因為是金屬製品，被水沾濕也沒關係。擦拭後即可再使用是其優點，能不分天候打火。由於是小型、輕巧又可重複使用的便利打火工具，因此是求生時不可或缺的。軍隊也有配備呢。

對著報紙或面紙、木屑等易燃的引燃物刮擦出火花，把火點燃。火點著後加進落葉或樹枝等東西，讓火燒得更旺。

※火很難點著的時候，用刮板稍微刮一刮金屬棒，將刮出的粉末放在引燃物上再開始擦火花。

刮板（打火石）

金屬棒（打火棒）

火花會升到將近3000℃的高溫，要小心燙傷。

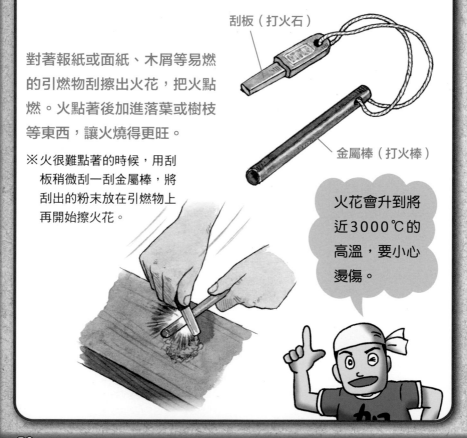

 # 在潮濕的地方燃燒篝火

　　生火的場所最好是乾燥的地方。如果必須在條件較差的潮濕地生火的話，就用石頭做一個底座。鋪好大塊石頭之後，再用小石頭塞填空隙，並將它弄平整。

緊密鋪好大石頭之後，在石頭空隙當中填入小石頭，並將它弄平整。

在遠離地面濕氣的石頭底座上燃燒篝火。

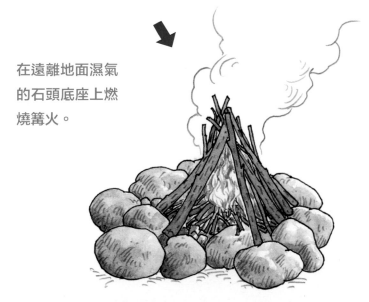

 # 找到易燃木頭的方法

　　要燒篝火必須收集可燃的木材。一般可能會以為只要是木頭，什麼都可以馬上點燃，其實並非如此。直接把小火靠近柴堆，是無法馬上點燃的。要點燃柴火，需要許多熱能。如果有報紙的話，可以引燃大火，但沒有時候就得收集枯葉了。在枯葉當中特別容易引火的是杉樹和檜木的葉子，由於含有油脂，所以很易燃，可以試著找找看。

　　此外，用於柴火的木頭也分易燃和不易燃。木質柔軟的木材雖然易燃，但是很快就燒盡；木質堅硬的木材較不易燃，但燒得較為持久。杉樹或松樹這類木質柔軟的樹木（針葉樹）、以及櫟樹和橡樹這類木質堅硬的樹木（闊葉樹），可以兩種都找來，用於不同地方。一開始燃燒的時候用木質軟的木頭，中途再加入木質硬的木頭。

收集小樹枝和枯葉。　　　　　　　杉樹的葉子

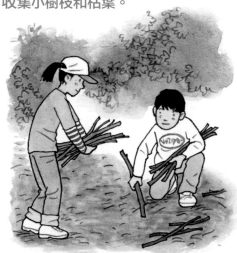

針葉樹的木質密度低，空氣容易進入，因此比較易燃。

 為避免引起森林火災，務必確認篝火周圍有沒有容易延燒的落葉或枯草。

燃燒篝火的技巧

　　成功的篝火的基本，就是收集易燃的枯葉以及柔軟的木頭和堅硬的木頭。接下來就是找到乾燥的地面且風吹不到的地點。如果找到這種地點，先稍微挖開地面。在挖開的地方放枯葉和報紙等，周圍再擺上小樹枝和稍粗的樹枝，立成三角錐狀，並預留點火口。

　　火點燃後輕輕吹氣，將火焰吹大、引燃到周圍的枯木和小樹枝。可以將平放的樹枝稍微拿起，讓空氣易於進入。確認已確實燃燒後，再放入粗的木頭，讓篝火穩定燃燒。

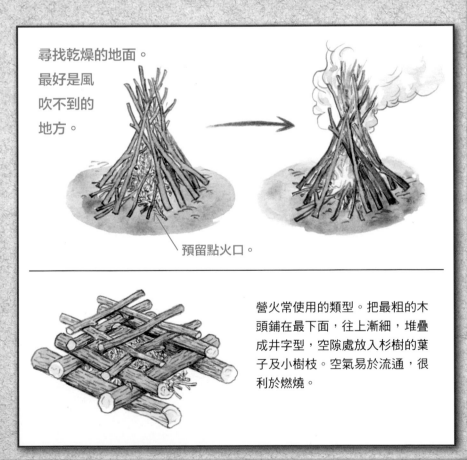

尋找乾燥的地面。
最好是風吹不到的地方。

預留點火口。

營火常使用的類型。把最粗的木頭鋪在最下面，往上漸細，堆疊成井字型，空隙處放入杉樹的葉子及小樹枝。空氣易於流通，很利於燃燒。

 # 製作「爐灶」的訣竅

　　要把水煮沸，或燉煮簡單的菜餚，必須要有支撐容器的「爐灶」。從周圍把石頭堆在一起做成灶的話，可以防風，使火更容易生起來。此外，也能提升蓄熱性，因此用於烹調食物更加有效率。首先，周圍用石頭將三邊圍起來。爐灶的大小因使用人數而異，不過最大在80cm左右、高度大約30cm使用起來比較方便。如果只有一個人，再小一點的灶就很足夠了。

　　為使空氣能進入，「爐灶」的灶口要朝向上風處。可以試著在灶口處擺放石頭，調整進風的強弱。之後只需將鍋子擺在灶上或吊掛在木頭上，或是放在灶中間所擺放的石頭上，就大功告成了。烹調要等柴火的火焰變小、呈炭火狀態後再進行，比較容易調整溫度。

三邊用石頭圍起來的
防風爐灶。

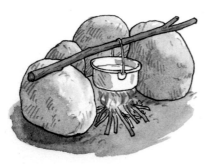

用木頭堆疊成的直火，沒有起風的時候還好，有風的時候周圍要用石頭圍起來。

達科塔火坑

　　有一種講究的「爐灶」，是美國原住民達科塔族使用的「達科塔火坑」。首先，找到容易挖掘的地面，挖一個爐灶大小的洞。接著在離該洞穴一小段距離的地方再挖另一個洞，洞底和一開始的洞穴相通。其中一個洞周圍用石頭圍起來，做成爐灶，再放上鍋子就完成了。

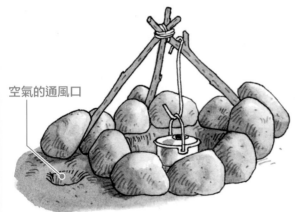

空氣的通風口

因為在洞穴中燃燒火焰，會產生上升氣流。由於新鮮的空氣透過相連的洞穴輸送進來，不僅可以維持高溫，煙也會變少。

剖面圖

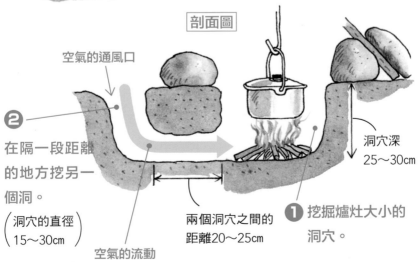

空氣的通風口

❷ 在隔一段距離的地方挖另一個洞。
（洞穴的直徑 15～30cm）

空氣的流動

兩個洞穴之間的距離20～25cm

洞穴深 25～30cm

❶ 挖掘爐灶大小的洞穴。

糧食

糧食在求生狀態下很重要。雖然說什麼都不吃可以生存大約3星期，但要維持健康以便行動的話，必須盡快確保糧食。斷食後，經過1天血液裡的糖分就會流失，開始消耗體內蓄積的熱量。

那麼該吃什麼呢？如果有海或河川，就找蟹類或蝦類、魚類等生物。這些生物一年到頭都在活動，一定找得到。不過，海中的生物有些具有毒性，必須注意，並學會分辨。水生昆蟲可以當成糧食。但陸地上的昆蟲當中有些有毒。此外，植物和菇類都一樣，在完全不熟悉的土地上非吃東西不可時，最好避免。

人類開始農耕是在大約1萬年以前。在那之前的糧食都是靠著採集和狩獵而取得。由於我們已經習慣了身邊有豐富糧食的生活，當陷入求生狀態時，很難從大自然當中找到食物。為了在荒郊野外或無人島等地存活下來，平常就必須留心動植物，並事先學會正確的知識和實地經驗。

捕捉蝦、蟹、魚類

　　石頭底下都會有生物躲藏，可以在岸邊找找蝦、蟹類。蝦、蟹會藏在石頭周圍，魚被人類驚嚇也會逃進石頭的縫隙。用雙手悄悄地兩面夾擊，壓住、進行捕捉，以免生物碰觸到指尖逃脫。由於水中生物的行動非常快，將之驅趕到淺灘處會比較容易捕捉。在海邊的話，可以在潮池處找找被滯留在礁岩的生物。

　　生物有躲藏的天性，先把樹枝或樹葉沉入水裡，牠們就會聚集過去。此外，也可以用衣服做簡單的陷阱。在衣服裡放進樹枝或樹葉，把袖子和下襬綁起來，再放入蚯蚓等誘餌，沉入水裡。放置一晚後，就可以捕獲為了吃誘餌而跑進衣服裡的鰕虎類或蝦、蟹等生物。

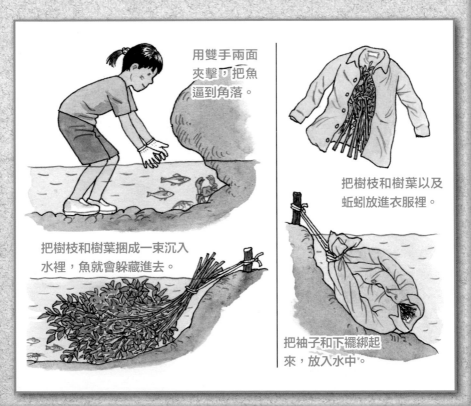

用雙手兩面夾擊，把魚逼到角落。

把樹枝和樹葉捆成一束沉入水裡，魚就會躲藏進去。

把樹枝和樹葉以及蚯蚓放進衣服裡。

把袖子和下襬綁起來，放入水中。

 # 捕捉大魚

　　大魚行動速度很快，很難捕捉。可以試著製作魚叉來瞄準。盡可能在水淺處比較好捕捉。

製作魚叉

將竹桿的前端切開成4～8根，再用繩索穿過之間的空隙，把它們撐開並固定，接著用刀子把竹子前端分別削細、削尖就完成了。為了不讓刺到的魚逃脫，魚叉的尖端要做倒鉤。

●需準備的東西

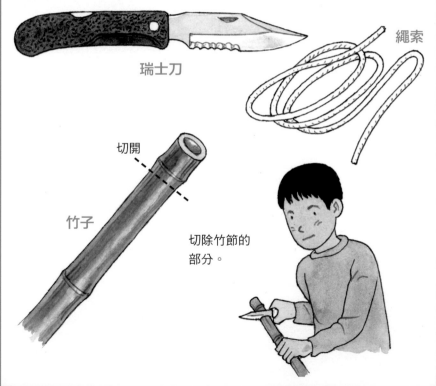

瑞士刀

繩索

切開

竹子

切除竹節的部分。

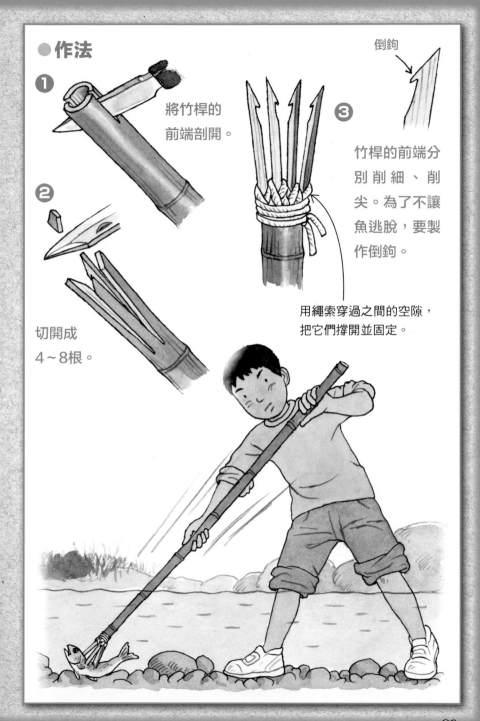

●作法

❶ 將竹桿的前端剖開。

❷ 切開成 4～8根。

❸ 竹桿的前端分別削細、削尖。為了不讓魚逃脫，要製作倒鉤。

倒鉤

用繩索穿過之間的空隙，把它們撐開並固定。

可食用的水邊生物

從河川到海邊潮池的生物們

●河蝦（筋蝦）

棲息在河川或池塘等淡水的小型蝦類。體長約35mm～50mm。

●長臂蝦類

棲息在淡水域和淡鹹水域。體長小從3cm大至20cm。

●鰕虎類

廣泛棲息在淡水域到淡鹹水域。全長5cm～10cm。

●鰻類

雖然是淡水魚，但在海中產卵、孵化。全長1m～2m。屬夜行性。

※漁業法（包含淡水）

為保護、培育水產資源及維持漁業秩序，根據漁業相關法令，一般人於海或河川、湖泊等地捕撈水生生物時，有限制使用漁具。

●銀湯鯉

棲息在淺海處或海岸。全長約20cm左右。體色呈類似青色的銀白色。

●真蛸（章魚）

棲息在淺海的岩礁及珊瑚礁。體長約60cm左右。一到晚上就會活動。

●海膽類

全身佈滿棘刺，棲息在深海的海底到岩岸之間。

💀 有毒的蟹類、魚類

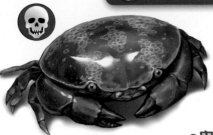

花紋愛潔蟹

●蟹類

　　花紋愛潔蟹及銅鑄熟若蟹這些蟹類都有劇毒，千萬不能食用。

●鰻鯰

　　全長20㎝。背鰭和胸鰭都有毒棘。被毒棘刺到話會感到劇烈疼痛。

●鬼鮋類

　　玫瑰毒鮋及日本鬼鮋、紅鰭擬鱗鮋等鬼鮋類有含劇毒的毒刺。

玫瑰毒鮋

●擬網紋多紀魨

　　棲息在海岸邊的岩礁及沙地、淡鹹水域。全長10㎝～25㎝。內臟及皮膚都有毒。

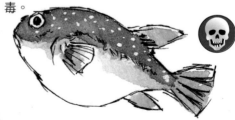

●刺冠海膽

　　是海膽的一種，具有長達30㎝的長棘刺。這些尖銳的棘刺有毒。

陸地的生物們

●赤蛙類

棲息在草叢或森林裡。體長約3cm～7cm。體色呈紅褐色。

●澤蛙類

體長約3cm～5cm的小型蛙類。主要棲息在池塘邊、河邊或溼地，但也會棲息於遠離水邊的地方。

●日本錦蛇

棲息在平地或山地的森林等地。全長約10cm～200cm。會爬到樹上或攀爬牆壁。

爬蟲類和兩棲類也可以食用，世界上很多國家或地區都將牠們當成食材。
在糧食短缺的年代裡，日本也常常食用呢。

●日本四線錦蛇

棲息在河岸邊和草原、森林。全長約80cm～150cm。體色為黃褐色或褐色。行動速度很快。

可食用的菇類與毒菇

　　菇類在食用上很受歡迎，但就連專家也很難分辨可食用的菇類和毒菇。誤食的話，最嚴重還可能喪命，因此即使在求生狀態下找到的話，也不要食用。

💀 毒菇

●鱗柄白鵝膏

　　整株呈純白色，外型很漂亮，但卻是含有劇毒的菇類，光是一株就能造成1個大人死亡。高10cm～18cm，夏天到秋天生長於混合林及闊葉樹森林。長得像白毒鵝膏菌，但鱗柄白鵝膏較大，且蕈柄上有鱗狀突起。

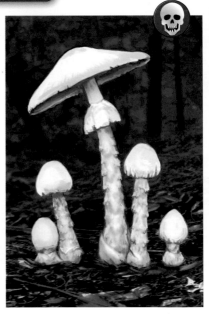

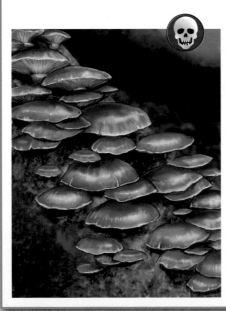

●月夜茸

　　生長於山毛櫸這類枯木。由於長得像香菇或秀珍菇，很容易遭誤食導致中毒，偶有死亡案例。高1cm～5cm，蕈傘直徑約10cm～25cm，在暗處會發出青白色的光。

●火焰茸

　　只是碰觸到毒菇的話不會有問題，但火焰茸的話，光摸到就會引起發炎。是一種沒有蕈傘的菇類，外型獨特，長得像燃燒的火焰。高10cm～15cm。

●鹿花菌

　　形狀像人腦、令人害怕的菇類。高5cm～10cm，顏色呈黃褐色或紅褐色。由於經水煮後就能去除有毒成分，在歐洲有些地方也被拿來食用。

●白毒鵝膏菌

　　跟純白的鱗柄白鵝膏很相似，但蕈柄平滑、沒有鱗狀突起。比鱗柄白鵝膏小，高7cm～10cm，生長於夏天到秋天。

●毒蠅傘

　　鮮紅色蕈傘上有白色疣狀紋路，是一種外型華麗的毒菇。生長於夏天到秋天，高10cm～20cm。由於外型可愛，在美國或歐洲很受歡迎。

可食用的菇類

●舞菇

　　相互堆疊生長在橡樹、櫟樹等山毛欅科的大樹下。是不管怎麼烹調都好吃的食用菇類。

●鴻喜菇

　　叢生在青栲櫟、橡樹、山毛欅等闊葉樹林裡。是被譽為「香氣之首松茸、味道之首鴻喜菇」的美味菇類。

●紅汁乳菇

　　夏天到秋天生長在赤松等松樹類的樹下，蕈傘的直徑約5cm～10cm。自古以來就被做成燉煮料理或熱炒食用。

●木耳

　　春天到秋天生長在闊葉樹的欅樹等倒木上，直徑約2cm～6cm。被當成中華料理的配料使用。

●蜜環菌

　　春天和秋天生長在闊葉樹的活樹和枯木。是有名的食用菇類，含近親種有10種。高4cm～15cm。

可食用的樹木果實

●山葡萄

莖部較粗的藤蔓類灌木。果實可以生吃，也可以作為果實酒和果醬的原料。

●藤胡頹子

藤蔓類灌木，果實類似櫻桃。會結出橢圓形的紅色果實，吃下去會有一股澀味在口中散開，並帶有酸味。

●木通果

藤蔓類灌木，野生於日照充足的山野裡。果實的味道類似成熟的柿子，帶微微的甜味。皮也可以食用，但微苦。

●越橘

生長在森林裡，枝幹密集。到了秋天，直徑7mm左右的果實會變紅、成熟。酸味強難以食用，但可以加工成果汁或果醬。

●紅豆杉

高度可長至15m～20m的常綠喬木，初秋時會結出紅色的果實。果實甘甜，也被拿來做成果實酒。不過，果實以外的種子等部位有毒，必須注意！

可食用植物的辨識方法

　　雖然到處都有植物生長，不過卻很難從中分辨出可食用的植物。例如，將「毒芹」錯當成可食用的「水芹」而誤食的話，會引起嘔吐及痙攣，最嚴重還可能導致呼吸困難甚至死亡。這些植物既長在相同的地方，大小又一樣的話，便很容易弄錯。菇類也是一樣，雖然外觀相似，但有些可以食用、有些有毒不能食用。

　　事先透過圖鑑了解野草和菇類、樹木的果實外觀及特徵是非常重要的。為求生存，基本上最好不要食用植物和菇類。

危險的野草

　　野草當中很多都是有毒的危險植物，要注意。烏頭草和毒芹、馬桑被稱為日本三大有毒植物。其他還有福壽草、鈴蘭等也有毒，不可以食用。

☠ 吃了會有危險的野草

●高山烏頭

　　整株都有毒，尤其是根部含有大量毒素。食用的話會引起手腳發麻及腹痛，還可能導致呼吸困難甚至死亡。

●毒芹

　　很像水芹所以要特別注意！
誤認為水芹食用的話，會引起嘔
吐或痙攣、呼吸困難甚至死亡。
高60cm～100cm。

●馬桑

　　高度約1m～2m的灌木，果實有劇
毒。果實成熟後會從紅色變成黑紫色。
食用的話會導致嘔吐及痙攣、呼吸麻痺
等。

●馬醉木

　　野生於山地裡岩石多的地方。
花、莖部、葉子全部都有毒，食用
的話會引起嘔吐及呼吸困難等症
狀。樹高1.5m～4m。

●福壽草

　　花、莖部、葉子等整株都有毒，
尤其是地下莖更含有劇毒。食用的話
會引起嘔吐或呼吸困難等症狀。高
15cm～30cm。

●日本顛茄

　　整株都有毒，尤其是地下莖及根部有劇毒。食用的話會引發嘔吐或腹瀉、頭暈及呼吸困難等症狀。初春時多為胚芽中毒。

胚芽

●羊躑躅

　　1m～2m左右的灌木。整株具有神經麻痺性毒素，誤食的話會導致痙攣及呼吸困難。

●山葎蕷

　　藤蔓類植物，整株皆含有毒素。誤食的話會引起嘔吐及等胃黏膜潰爛等發炎症狀。

●山梗菜

　　花很漂亮，但整株皆含有毒素，誤食的話會導致嘔吐及呼吸麻痺。高50cm～100cm。

糧食的保存方法

　　為了在求生狀態下存活，保存所找到的食物是很重要的。尤其是魚貝類容易腐敗，因此要做成乾貨或燻製。這是能夠長期保存的加工方法。因為藉由將食材脫水，可以抑制微生物的繁殖。取得一次食用不完的食材時，不妨試試。

●乾貨的作法

　　在海裡捕獲魚貝類之後，先取出容易腐壞的內臟。接著，將魚切剖成2片以利乾燥。浸泡海水30分鐘左右後，澆淋淡水簡單清洗，再串在木棍上晾乾，乾貨就完成了。晾乾的場所最好是通風良好、日照良好的地方。雨天或陰天時，食材不易乾會腐敗，要改為燻製。

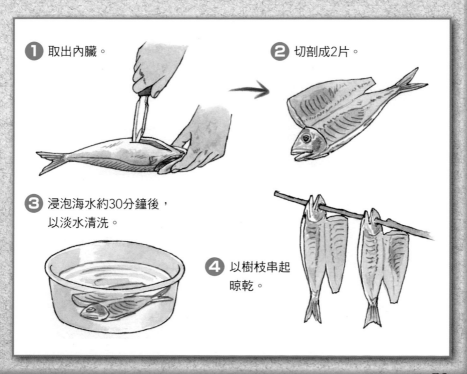

❶ 取出內臟。

❷ 切剖成2片。

❸ 浸泡海水約30分鐘後，以淡水清洗。

❹ 以樹枝串起晾乾。

●燻製的作法

　　將食材如同製作乾貨時一樣處理過，用木棍或繩子串起。將3根木棒組合起來做成支架，將之吊掛在爐灶上方。食材吊掛好以後，用布或植物將支架圍起來。也可以砍下周圍的樹，將青翠的枝葉包覆在外。食材經爐灶冒出的煙燻燻之後，便會漸漸脫水。燻數小時到1天左右就完成了。由於煙具有殺菌作用，因此花費越長時間慢慢製作，越能長久保存。

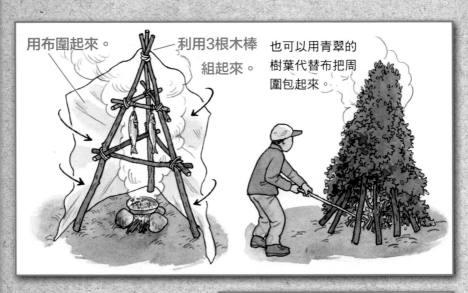

用布圍起來。

利用3根木棒組起來。

也可以用青翠的樹葉代替布把周圍包起來。

●烘烤

　　將去除掉內臟的魚以木棒穿過，用炭火慢慢烘烤，去除水分。這也可以做成儲備糧食喔。烤過後再加以日曬的話，還能長期保存。

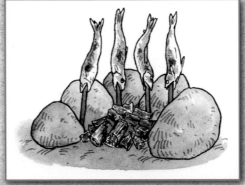

帶著這個超方便

緊急糧食

　　不需炊煮、只要澆淋熱水便能吃到好吃米飯的快煮米（乾燥飯），是活用米所含的澱粉質的特性製成的商品，可以品嘗到剛煮好的美味米飯。其他還有不需火和水，開封馬上就能食用的咖哩飯或雞蛋丼飯調理包、麵包罐頭等等，為因應災害時所開發的緊急糧食有很多，來看看有哪些產品吧。

馬上就能吃的米飯

速食杯麵

有附米飯的咖哩飯

牛丼罐頭

點心罐頭

麵包罐頭

種類好多，要查查看喔。

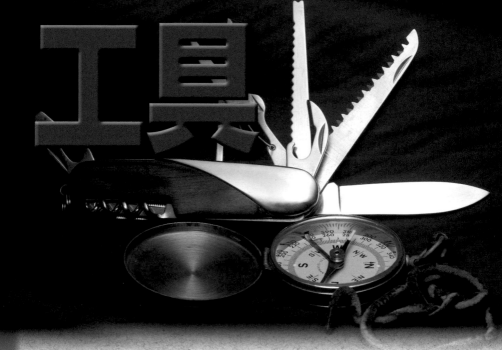

工具

　　陷入求生狀態時，不一定剛好都有帶工具。將身上所有的物品做最大限度的利用是當然，但首先最重要的是自己做出製作物品的工具。看看附近，找找有沒有看起來可用的東西。說不定能找到貝殼或石頭、植物的藤蔓、枝葉，甚至是空罐和塑膠袋、保麗龍（發泡膠）及線、繩索等漂流物。利用這些東西就可以做出各式各樣的工具。

　　求生存時很重要的步驟就是「切割」和「綑綁」。做出刀子這類的工具的話，不僅可以切剖獵物、切割藤蔓，如果有線或繩索，還可以把物品跟物品綑綁在一起，做出各式各樣的工具。打結的方法和綁法因目的而異，要事先學會。

　　工具備齊後，就要製作遮風避雨的據點。為了在嚴苛的狀況中存活下來，準備一個讓身體休息用的環境是必要的。睡的床很重要，睡在不舒服的地方不只會消耗體力，溫差大的話還可能導致生病。能消除疲勞、恢復體力的住處，肯定有助於支撐求生的生活。

可以代替刀子的東西

人類生存必要的東西就是刀具。從古代遺跡裡發現了很多刀子形狀的石器，因此可以說「刀具的歷史就是人類的歷史」。試著利用身邊的東西來製作具有刀子功能的工具吧。

●用貝殼做刀子

找到貝殼的話，用石頭將貝殼的邊緣磨尖。也可以用石頭把貝殼敲破，再研磨尖銳的部分。

以石頭研磨貝殼的邊緣。

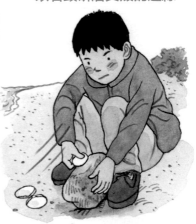

雙殼貝類

●用石頭做刀子

把石頭和石頭相互敲擊、敲破，取斷面銳利的加以研磨，做成刀子。像黑曜岩這種玻璃質的石頭，破裂的缺口邊緣會變得非常銳利，很適合做刀子。可以反覆敲破各種不同的石頭，找出又硬又尖銳的石頭。

把斷面變得尖銳的石頭加以研磨，做成刀子。

另外，把罐頭的蓋子對折，折痕處反覆反折，就會斷裂成2片。斷裂的尖銳斷面可以用於切割食材。

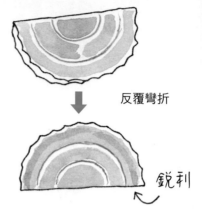

反覆彎折

銳利

●用石頭切開木頭或竹子的方法

把變成刀子狀的尖銳石頭抵住木頭或竹子的斷面，再用大塊石頭敲擊，將木頭切開。

變成刀子狀的石頭

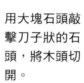

用大塊石頭敲擊刀子狀的石頭，將木頭切開。

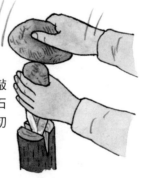

●製作斧頭

用細長的石頭做出斷面銳利的刀具後，可以試著拿來製作斧頭。把石頭用2根木頭夾住，再用細而牢固的藤蔓綁緊，就大功告成了。

瑞士刀

除了「刀」以外，還附「螺絲起子（螺絲批）」、「錐子」、「軟木塞開瓶器」、「開罐器」、「開瓶器」、「剪刀」、「鋸子」、「銼刀」、「放大鏡」等等各式各樣的器具，有便利的瑞士刀在手，求生時更令人安心。

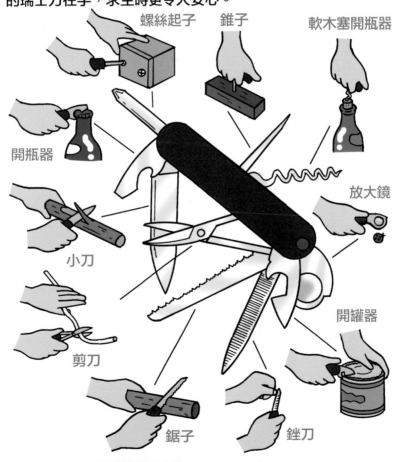

螺絲起子　　錐子　　　　軟木塞開瓶器

開瓶器

放大鏡

小刀

剪刀

開罐器

鋸子　　　　銼刀

刀子的握法

使用刀子的時候，要握牢、安全操作。依據目的不同改變握刀法，用起來會更順手喔。

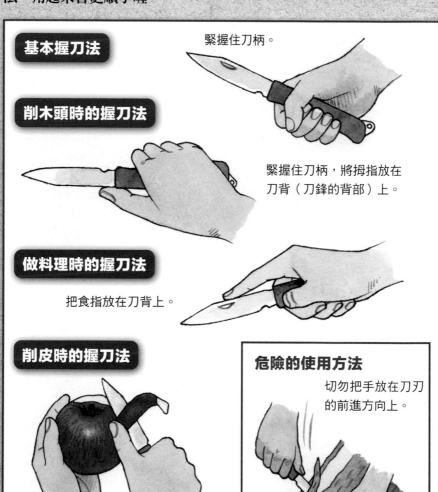

基本握刀法

緊握住刀柄。

削木頭時的握刀法

緊握住刀柄，將拇指放在刀背（刀鋒的背部）上。

做料理時的握刀法

把食指放在刀背上。

削皮時的握刀法

握住刀柄，右手拇指一邊壓住果皮一邊把刀子往身邊推動。此時左手要轉動蘋果。

危險的使用方法

切勿把手放在刀刃的前進方向上。

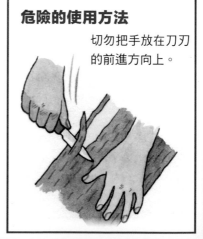

用竹子製作生活器具

　　削木頭製作餐具是很辛苦的工作，但竹子的話就很容易切割、易於加工。如果附近能找到竹子，可以試著挑戰製作盤子和筷子等餐具。

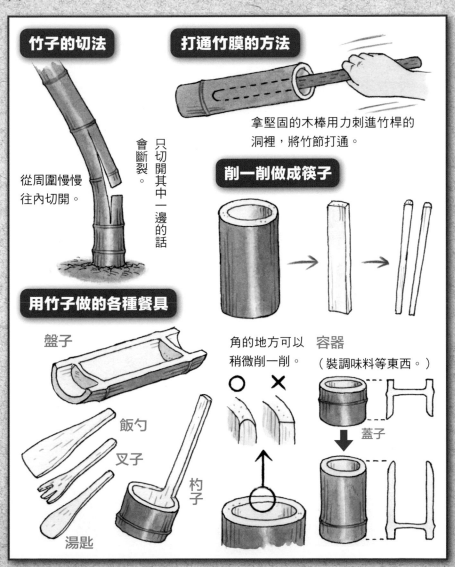

竹子的切法

從周圍慢慢往內切開。

只切開其中一邊的話會斷裂。

打通竹膜的方法

拿堅固的木棒用力刺進竹桿的洞裡，將竹節打通。

削一削做成筷子

用竹子做的各種餐具

盤子

飯勺

叉子

湯匙

角的地方可以稍微削一削。

○　×

杓子

容器
（裝調味料等東西。）

蓋子

製作行走用的工具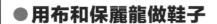

　　行走時一定要留意的是避免腳受傷。除了植物的荊棘，如果路上有玻璃碎片或是生鏽的鐵釘掉落，也很危險。被這些東西刺到的話，細菌可能侵入引起化膿，甚至導致無法行走。行走在陡峭的山路或炎熱的海岸，不可以光著腳走路，因為有可能受傷或燙傷。要做鞋子以保護足部。

●用布和保麗龍做鞋子

腳底有保麗龍的話最好，沒有的話要再多鋪一塊布。

作為緩衝用的保麗龍

用布把腳部包覆起來，牢牢綁緊。

一布

突然下起雨的話，就用塑膠布做簡單的披肩雨衣。

●製作雨具

開洞

塑膠布

也可以用垃圾袋

綁起來

裝上繩子

通風良好，所以不悶熱。

製作據點

如果有洞窟或岩石的空隙，可以把它當成生活的據點。如果找不到藏身的地方，就用周圍的樹枝和樹葉來製作休息的場所。入夜後氣溫可能急遽下降，風雨也可能增強，即使是暫時的據點，也要在太陽下山之前開始準備，以因應夜晚的來臨。

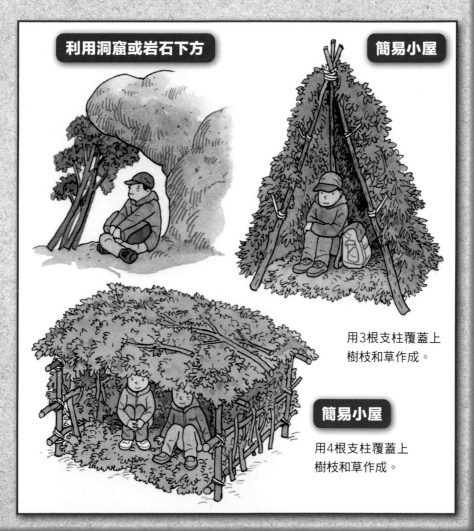

利用洞窟或岩石下方

簡易小屋

用3根支柱覆蓋上樹枝和草作成。

簡易小屋

用4根支柱覆蓋上樹枝和草作成。

床鋪的製作方法

　　白天地面會變熱，但到夜晚時剛好相反，熱能會從地表散失，使得地面降溫（所謂的輻射冷卻效應）。直接睡在地面上的話，寒氣會傳達到身體，使得身體發冷、甚至感冒。收集枯枝和樹葉、鋪平，上面再鋪上防水布，做成阻絕地面寒氣的床鋪吧。

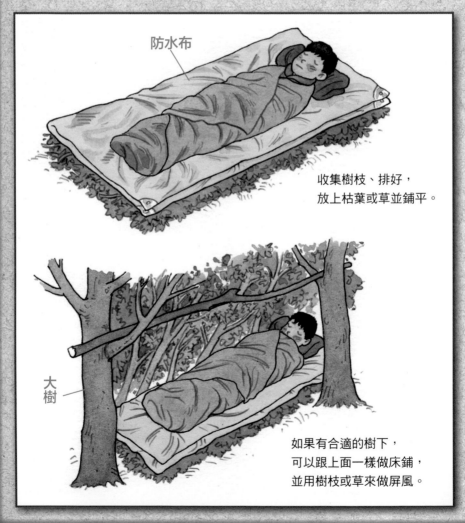

防水布

收集樹枝、排好，
放上枯葉或草並鋪平。

大樹

如果有合適的樹下，
可以跟上面一樣做床鋪，
並用樹枝或草來做屏風。

�̊➊ 戶外廁所

製作廁所時，地點的選定很重要。首先，在野宿的場所下風處找到平坦的地方。隱密的樹下雖然好，但如果野草叢生的話，可能會被毒蛇之類咬到，因此要把周圍的草和樹枝清除掉。挖出深50cm左右的洞穴後，洞穴左右用粗的木頭或木板做成腳踏板。沒有紙的話，就收集葉子來代用。每一次上完廁所後都覆蓋上土或沙子，加速微生物分解，可以稍微防臭。最好用水桶先裝好洗手用的水，放在附近備用。

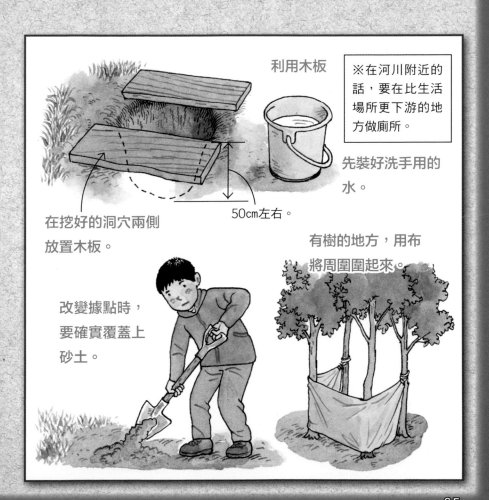

利用木板

※在河川附近的話，要在比生活場所更下游的地方做廁所。

先裝好洗手用的水。

在挖好的洞穴兩側放置木板。

50cm左右。

有樹的地方，用布將周圍圍起來。

改變據點時，要確實覆蓋上砂土。

其他生活上有用的工具

收集大自然裡的樹木和藤蔓的話，就可以做出各式各樣的工具喔。想想有什麼生活中派得上用場的工具，並試做看看吧。

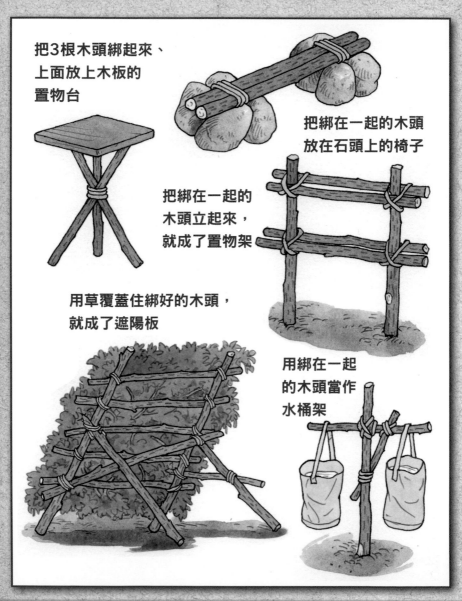

把3根木頭綁起來、上面放上木板的置物台

把綁在一起的木頭放在石頭上的椅子

把綁在一起的木頭立起來，就成了置物架

用草覆蓋住綁好的木頭，就成了遮陽板

用綁在一起的木頭當作水桶架

簡易繩索的作法

　　如果找到表皮纖維堅固的植物，不妨試著製作繩索。摘下葉子及莖部之後，用手指剝下莖的外皮，把這些外皮收集成束、將末端打結。從末端開始把外皮分成2束，用雙手編織、使之互相交纏成一串，就完成了。雖然堅固性不如市面上販售的繩索，但用來綑綁木頭和木頭，或是吊掛工具都沒問題。

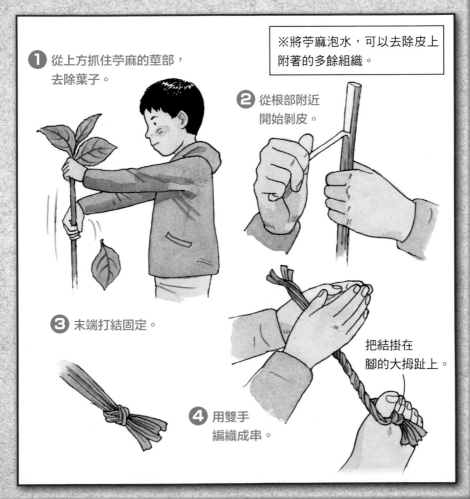

❶ 從上方抓住苧麻的莖部，
去除葉子。

※將苧麻泡水，可以去除皮上附著的多餘組織。

❷ 從根部附近開始剝皮。

❸ 末端打結固定。

把結掛在腳的大拇趾上。

❹ 用雙手編織成串。

求生時會派上用場的結繩法 善用繩索

　　在求生生活中，如果能隨心所欲運用繩索的話，會很方便。它們的用途意外的多呢。可當成基礎知識的有①稱為單結（KNOT），做出突起結眼的結繩法、②稱為接繩結（BEND），用來連接繩子的結繩法、③稱為雙套結（HITCH），用以綑綁的結繩法。

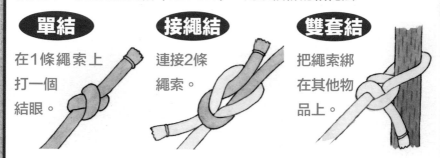

單結
在1條繩索上打一個結眼。

接繩結
連接2條繩索。

雙套結
把繩索綁在其他物品上。

　　繩索有分天然纖維和合成纖維的製品。堅固性也因股數（繩子的數量）及編織法而不同喔。

繩尾脫線的時候

繩子尾端脫線散開的話就很難使用，可以用細線把它們固定。

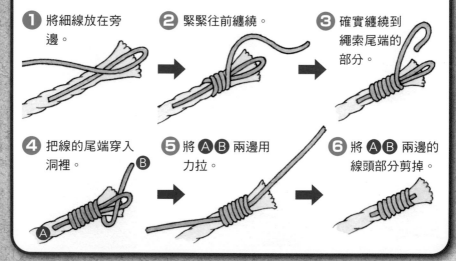

❶ 將細線放在旁邊。

❷ 緊緊往前纏繞。

❸ 確實纏繞到繩索尾端的部分。

❹ 把線的尾端穿入洞裡。

❺ 將 Ⓐ Ⓑ 兩邊用力拉。

❻ 將 Ⓐ Ⓑ 兩邊的線頭部分剪掉。

用繩索做結眼

　　在繩索上做結眼的話，攀登陡峭的斜坡時，可以對結眼施力。下坡時，結眼也可以防止手滑，比較安心。攀登或垂降垂直的岩壁時也會派上用場呢。

單結	雙單結	8字結
繞1圈後把尾端穿過。	繞2圈後把尾端穿過。	繞數字的8字形穿過。
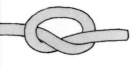	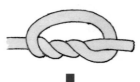	
打結	打結	打結
（結要打在靠近尾端）	（結要打在靠近尾端）	（結要打在靠近尾端）
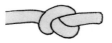	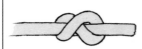	

不得不攀登陡峭的山坡時，

用有做結眼的繩索安全地攀登。

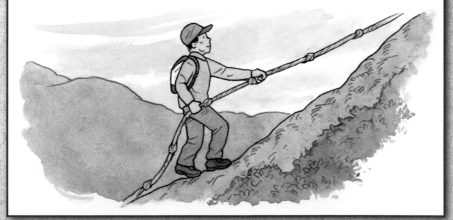

連接繩索和繩索的方法

連接2條繩索時能派上用場。以下介紹粗細相同的繩索以及粗細不同的繩索、易滑的繩索牢牢打結的結繩法，另外還有容易解開繩索的結繩法。先記住這4種結繩法吧。

平結

最適合用於連接粗細相同的繩索的結繩法。而繩索粗細不同時，如果用「平結」的話很容易鬆開，因此要改用「接繩結」。

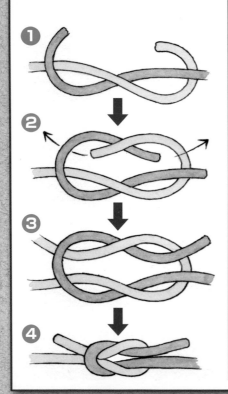

接繩結

最適合用於連接粗細不同的繩索。

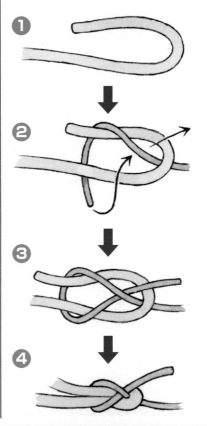

漁人結

是連接易滑的繩索時的結繩法，日文「テグス結び」的「テグス」是指尼龍材質做成的繩子，常用於釣魚線等。

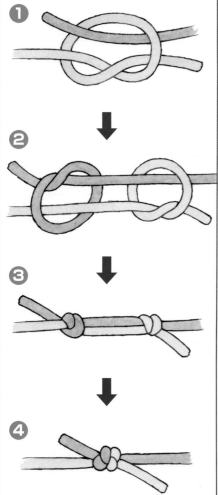

蝴蝶結

拉一下打結的繩索兩端就能輕易解開的結繩法。

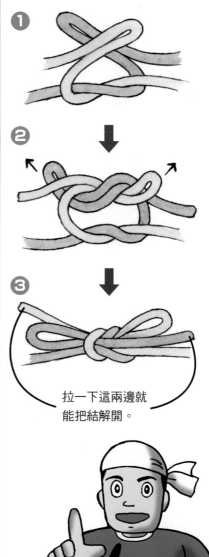

拉一下這兩邊就能把結解開。

將繩索綁在其他物品上時

來學習將繩索綁在樹上，或是用繩索把樹木和樹木連接等等，將繩索綁在其他物品上的結繩法。

半扣結

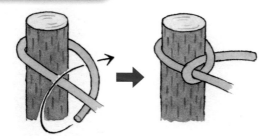

最簡單的結繩法。繞2次的話就是雙半結。

雙半結

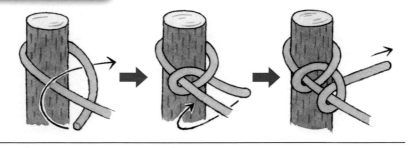

雙套結

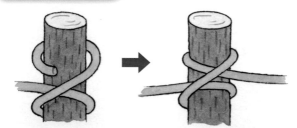

兩邊施力相同，可用來固定組在一起的木材。

稱人結

日文「もやい結び」的動詞「もやう」是把船綁在繫船柱等物的意思。是船停泊時的結繩法。

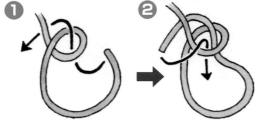

① **②**

③ **④**

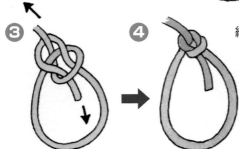

綁在繫船柱（BOLLARD）上。

●從懸崖垂降時

利用繩索從懸崖垂降時，有一種結繩法可以在到達地面後，回收綁在懸崖上的石頭或樹木的繩索喔。

活索結

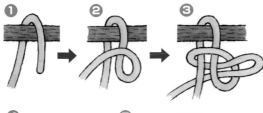

① **②** **③**

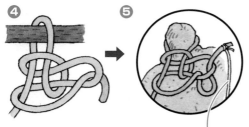

④ **⑤**

拉這條細線就可以回收繩索。

把木頭和木頭綁起來

先學會用藤蔓或繩索把木頭跟木頭綁起來的方法，就很方便。能夠牢牢固定的話，還可以做出堅固又耐用的工具呢。

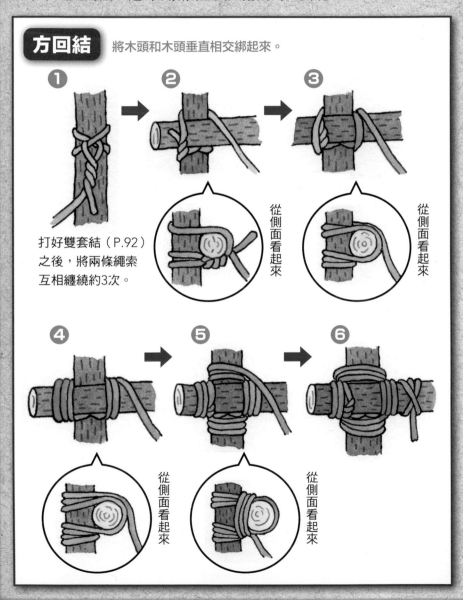

方回結　將木頭和木頭垂直相交綁起來。

❶

打好雙套結（P.92）之後，將兩條繩索互相纏繞約3次。

❷

從側面看起來

❸

從側面看起來

❹

從側面看起來

❺

從側面看起來

❻

剪立結

將木頭和木頭上半部綁在一起。也稱為「平行接棍結」。

2根

從雙套結
（P.92）開始。

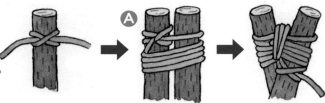

3根

將上圖 Ⓐ 改為3根，垂直方向也纏繞固定。

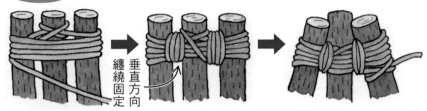

纏繞固定 ← 垂直方向

十字結

將木頭和木頭成X狀相交綁起來。

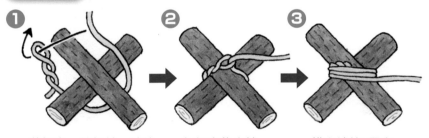

❶ 將繩索一端扭轉，纏繞在木頭上。

❷ 把繩索往右拉。

❸ 橫向纏繞3圈左右。

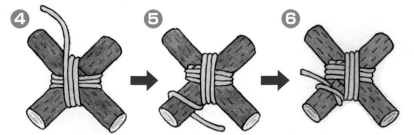

❹ 由下往上纏繞3圈左右。

❺ 繞過木頭下方。

❻ 用力拉緊就完成了。

把人吊起或垂降

用來把受傷的人吊起或垂降時，用的是稱為「雙重稱人結」的結繩法。可以穩定地把人拉起或放下。

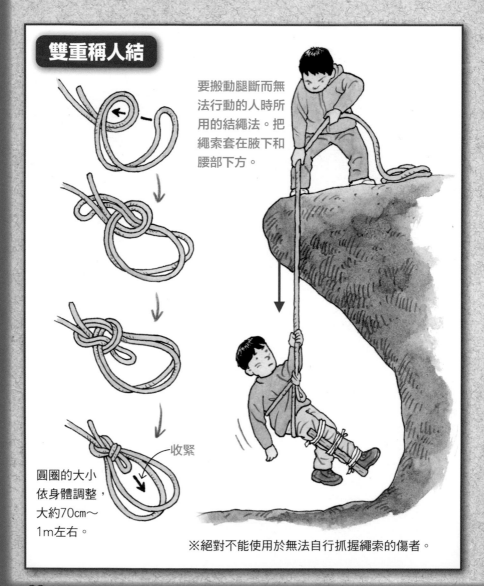

雙重稱人結

要搬動腿斷而無法行動的人時所用的結繩法。把繩索套在腋下和腰部下方。

收緊

圓圈的大小依身體調整，大約70cm～1m左右。

※絕對不能使用於無法自行抓握繩索的傷者。

其他結繩法。搬運無法行動的人時可派上用場

●揹架的作法　用木材和繩索製作揹架。

1 將木材用繩索綁成四方形，作為底座部分。

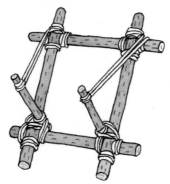

2 將繩索不留空隙整齊的纏繞上去。

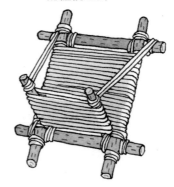

3 肩背的部分接上寬的布。

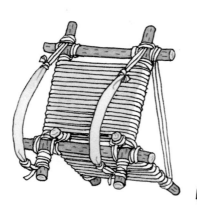

從側面看起來

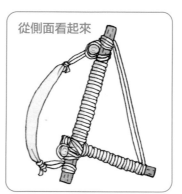

用線或繩索和揹架固定在一起。

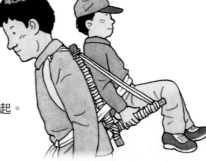

行動

陷入求生狀態大多是遇難時。除了迷路，還有因意外事故而遇難。即使有帶行動電話，收不到訊號的話便無法求救；因泡水或遭受撞擊而故障的話，也是孤立無援。迷路時，最好待在原地不要移動，因為不僅可能迷走到救援無法到達的深山，也有滑落等危險。然而，如果因豪雨或強風而可能造成落石坍方或山崩，使得現在的場所不再安全的話，就必須移動到新的地點。這時，建議留下留言紙條或身上穿戴的物品等等，有利於搜尋的標記。在海上遇難時，漂流在海上，一邊等待救援，或是運氣好的話，漂流到陸地。

時常確保飲用水。漂流到陸地時，就將該地作為據點，開始求生的生活。

在人生地不熟的地方移動時，要先掌握方位，最好學會沒有羅盤也能知道方位的方法。此外，設定遠處的樹木和山峰等目標物，在看得見這些目標物的範圍內移動，就能不迷失自己的所在地而返回生活的據點。還有，為尋找新據點而移動時，透過天空的狀況或雲的形狀、雲的動向等等預測天候的變化，盡早找到安全的場所也很重要。有技巧地和大自然相處，可以說是在求生狀態下存活的必要條件。

 # 得知方位、方向的方法

　　沒有羅盤（指南針）也有辦法知道方向。在有太陽的時候，將指針型手錶平放、短針朝向太陽，在這個狀態下，短針和數字12點的中間大約就是南方。在北半球，正中午時北面會有影子，而苔癬傾向生長於倒木或岩石的北側，樹木的枝葉則是南側可能偏多。透過自然界，便可以得知大概的方位。夜晚時，在星空中找到北斗七星的話，其附近的北極星就是北方。

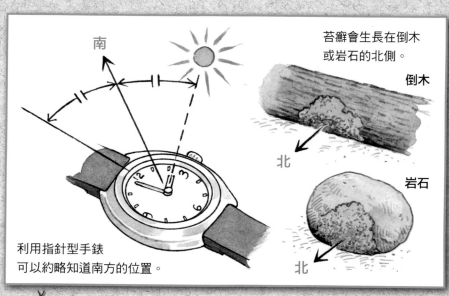

南

苔癬會生長在倒木或岩石的北側。

倒木

北

岩石

北

利用指針型手錶
可以約略知道南方的位置。

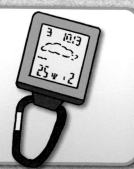

帶著這個
超方便

多功能掛錶

多功能掛錶除了方向、方位，還能得知溫度或濕度、氣壓或高度等等，是便利的戶外用品。

安全的步行方法

　　走傾斜的山路很容易失去平衡，行走時兩手什麼都不要拿，把行李肩背或綁在腰際。不過，帶在身上的行李如果不穩固，不只危險，也會消耗體力，因此要把行李牢牢固定在身體上，以免晃動。

　　爬陡坡時，身體稍微前傾並縮小步伐。還有，長距離持續上坡的地方，用手扶住踏出去那一腳的膝蓋，可以在轉移身體重心時減輕膝蓋的負擔。下坡時，一邊維持身體筆直，以膝蓋微伸的方式跨出步伐，轉移身體重心即可。兩者都要整個腳掌著地。

　　攀登岩壁等斜面時，把雙手雙腳當成四個點，其中三個點一定要攀住岩石或者抓住樹木，在靜止的狀態下移動剩下的一點，一邊攀登。維持這個「三點支撐」的原則，保持身體的平衡前進。

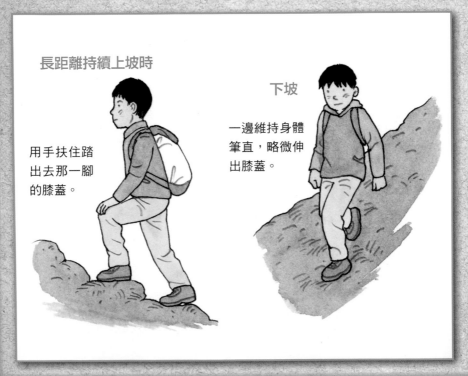

長距離持續上坡時

用手扶住踏出去那一腳的膝蓋。

下坡

一邊維持身體筆直，略微伸出膝蓋。

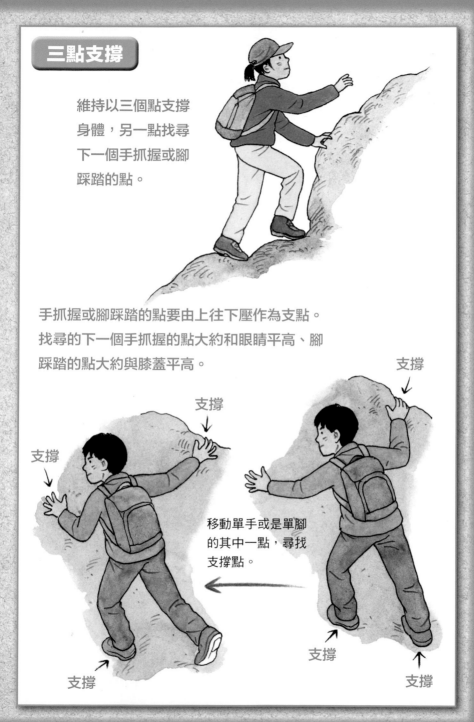

三點支撐

維持以三個點支撐身體，另一點找尋下一個手抓握或腳踩踏的點。

手抓握或腳踩踏的點要由上往下壓作為支點。找尋的下一個手抓握的點大約和眼睛平高、腳踩踏的點大約與膝蓋平高。

支撐

支撐

移動單手或是單腳的其中一點，尋找支撐點。

支撐

支撐

支撐

渡河時的注意點

　　遇到不得不橫渡溪谷或河川的時候，盡可能尋找河道較窄的地方。還有，為避免被水弄濕，要利用露出水面的石頭來渡河，最好事先在腦中模擬好要踩踏哪個石頭前進。為了避免移動身體重心時石頭滑動，盡量選擇大塊的石頭。此外，石頭潮濕的話就容易滑，因此要踩在乾燥的部分。即使覺得很安全，還是有可能踩空，預先想好這時該採取什麼行動也很重要。

　　要走進河川裡渡河時，則建議找水流平緩、水位在差不多在膝蓋以下較淺的地方。水裡的石頭很滑，以腳輕擦地面的方式慢慢走，小心滑倒。萬一不小心跌倒也不要慌張，把腳朝向河流的下游，並仔細看被沖往哪個方向。為避免身體撞擊到障礙物，要冷靜地用腳應變。

　　若河川的水流湍急、水深及腰的話則很危險，因此不要冒險渡河。尤其是下過雨後水位上升，而且水波或沙土混濁會導致看不清楚河底的樣子，非常危險。

一開始先從那塊石頭開始……。

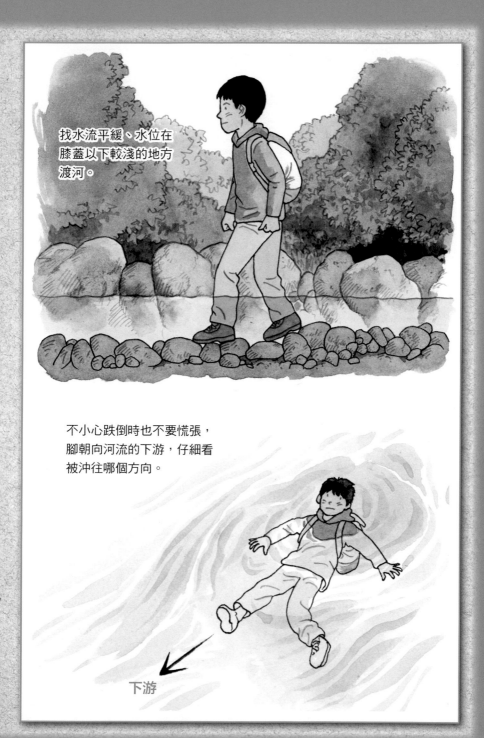

找水流平緩、水位在
膝蓋以下較淺的地方
渡河。

不小心跌倒時也不要慌張，
腳朝向河流的下游，仔細看
被沖往哪個方向。

下游

 預測天候

　　從雲的性質和形狀得知雲與天氣的關係，進而預測當天的天候，在求生時是非常重要的。日文有句諺語「觀天望氣」是指透過雲的形狀和動向、生物的行動狀態等等自然現象來預測天氣。雲依照形狀及屬性、形成的高度不同等等，可分為10種不同類型的雲屬。首先，來了解雲的特徵。

①**卷雲**……看起來呈現白色細絲狀或鉤狀彎曲的雲。日文也稱「筋雲」。伴隨低氣壓或鋒面時，有時會漸漸覆蓋整個天空，變成雨雲類的雨層雲。（高雲）

②**卷積雲**…小小的像圓球狀或小石頭聚集在一起的雲。日文也稱「鱗雲」或「沙丁魚雲」。這種雲變成卷層雲時是壞天氣的前兆。（高雲）

③**卷層雲**…彷彿白紗般覆蓋、薄薄層狀雲。日文也稱「霞雲」。覆蓋月亮或太陽的話，會形成日月暈的現象。多在低氣壓或鋒面接近時出現，被視為下雨的前兆。（高雲）

④**高積雲**…雲塊比卷積雲更大，且雲底有陰影，可藉此識別。

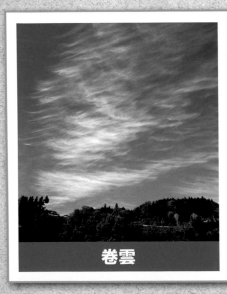

卷雲

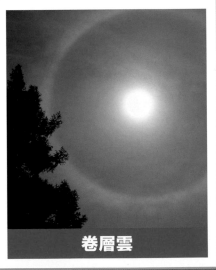

卷層雲

由於看起來像羊群一般，日文也稱「羊雲」。雲塊整齊排列的形狀，在日本也被視為不吉利的事情發生之前兆。覆蓋整個天空時，表示天氣即將轉壞。（中雲）

⑤高層雲… 覆蓋整個天空的淺灰色雲，可如同透過毛玻璃一樣微微透視太陽。雲層逐漸變厚時可能下雨。（中雲）

⑥雨層雲… 暗灰色、雲層厚，是伴隨著鋒面或低氣壓出現的「雨雲」，是典型會帶來降雨的雲。（中雲）

⑦層積雲… 好幾個大雲塊聚集在一起的「陰雨雲」。會遮蔽陽光，因此天色會變得稍暗。天氣雖然變陰，但不一定會下雨。（低雲）

⑧層雲…… 很像霧變厚的雲。是在最低位置形成的雲，接觸到山等地面時會變成霧。常下細小霧狀的雨。（低雲）

⑨積雲…… 頂部向上隆起、底部平坦的雲，排列在同一個高度。雲的白色部分和黑色部分濃淡很明顯。在日照強烈的天氣時出現，一到傍晚便在不知不覺間消散。隔天天氣多為晴天。（對流雲）

⑩積雨雲… 由旺盛的上升氣流發展而成的龐大的雲。是積雲受到強烈日照而變大的雲，會帶來雷雨或冰雹、瞬間強風等等，因此要注意。（對流雲）

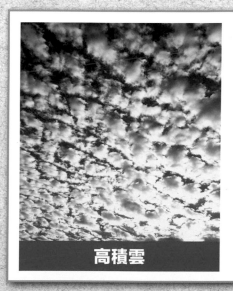

高積雲

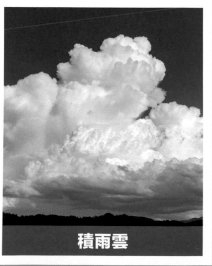

積雨雲

10 種雲屬的高度

雲屬依據高度等，可分為高雲、中雲、低雲、對流雲。

高雲：位於地面高度5000～13000m的雲。

中雲：位於地面高度2000～7000m的雲。

低雲：位於地面高度2000m的雲。

對流雲（直展雲）：垂直向上發展的雲。

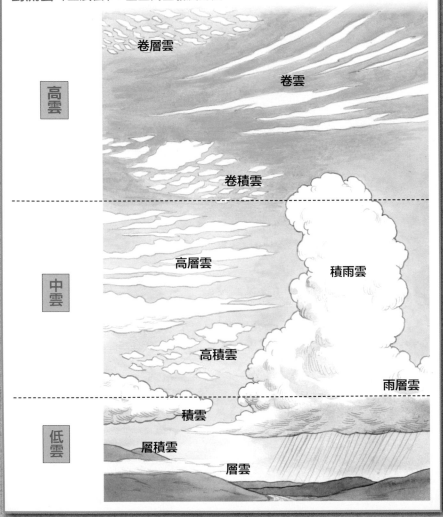

預測天氣（觀天望氣）

在日本，自古以來人們就透過雲的種類或天空的樣貌來預測天氣。例如，「朝霞會下雨，晚霞會放晴」（朝霞不出門，晚霞行千里）、「魚鱗雲出現的隔天有風雨」（魚鱗天，不雨也風顛）、「山邊有笠雲覆蓋是壞天氣的預兆」（有雨山戴帽）等等。除此之外，還可以藉由生物的行動預測天氣。

- ●**昆蟲低飛的話會下雨**
 因為據說濕度變高，昆蟲便會低飛。

- ●**燕子低飛的話會下雨**
 濕度高時，要捕捉低飛的昆蟲當成食物的關係。

- ●**青蛙鳴叫的話會下雨**
 因為下雨會形成繁殖所需的水塘。

- ●**螻蛄跑到陸地上的話會下雨**
 因為下雨的話會使得小河的水流變急而被沖走。

- ●**貓洗臉的話會下雨**
 據說是由於濕度變高的話，臉或貓鬚容易沾染水滴，貓是為了將它抹掉。

- ●**蚯蚓爬到地面上的會下大雨**
 地面淹水的話會被淹死，所以要逃走。

據說許多生物的身體能感覺到氣溫或濕度、氣壓的變化，而預知會下雨喔。

這個時候要避難
打雷時

　　求生時，可怕的是遇到雷擊。首先，要注意積雨雲的動向。被積雨雲覆蓋的話，天空會突然變暗、伴隨著閃電降下斗大的雨滴。和雷之間大約相距多遠，可以藉由看見閃電到聽見雷聲的時間而得知。看見閃光隨即聽到雷聲的話，就是在很近的地方；幾秒後才聽見雷聲的話，就表示雷發生在遠處。

　　在山頂或山脊這類高處，人很容易遭受雷擊，因此打雷時要馬上躲到岩石下或低處避難。由於雷也會擊中高大的樹木，所以千萬不能為了躲雨而跑到樹下，一定要遠離樹木以免遇難。此外，身上穿戴的手錶或刀子等金屬製品容易導電，要從身體拿開。

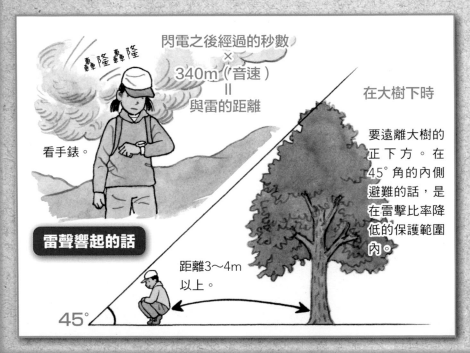

轟隆轟隆

閃電之後經過的秒數
×
340m（音速）
＝
與雷的距離

看手錶。

在大樹下時

要遠離大樹的正下方。在45°角的內側避難的話，是在雷擊比率降低的保護範圍內。

雷聲響起的話

距離3～4m以上。

45°

這個時候要避難
發生地震時

在山裡，地震的搖晃可能引發落石或山崩等，必須迅速遠離山坡。待在邊坡或山坡上的話，腳邊也有可能崩塌，因此也要小心。在溪谷邊的話，山谷的樹木可能倒下來。此外，含有砂土的水變成濁流流動的土石流發生時，要逃往和流動方向垂直的高處。

在海邊時，要戒備海嘯。即使沒有劇烈的搖晃，也可能有遠處發生的地震所導致的海嘯到達，必須盡可能移動到高處。海嘯可能會多次襲來，即使是平息後，也不可以馬上回到海邊。

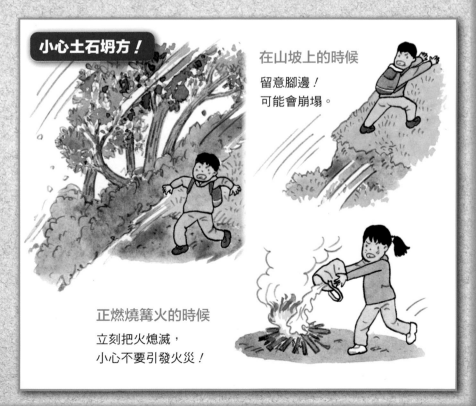

小心土石坍方！

在山坡上的時候

留意腳邊！
可能會崩塌。

正燃燒篝火的時候

立刻把火熄滅，
小心不要引發火災！

這個時候要避難
颱風或氣旋接近時

　　在求生狀態下，如果遇到颱風或氣旋這類暴風真是太糟糕了。由於無法馬上逃離暴風圈，唯有堅持下去。有岩洞的話雖然可以躲進去，但如果出口被落石或砂土堵住會出不來。為了避免出入口完全封閉，要以留有間隙的方式疊放木頭，預留離開的路線。如果周圍沒有藏身的地方，就在倒木的下方挖洞藏身。設想如果有個萬一，平常就思考避難方法並做好準備也很重要。

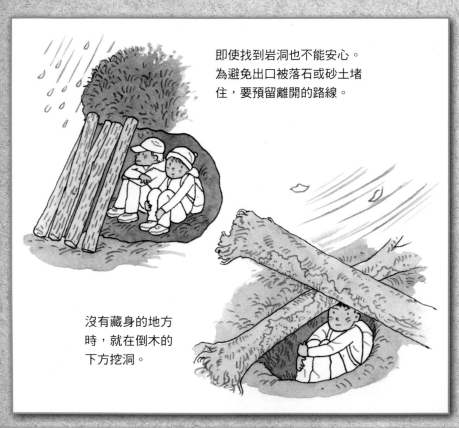

即使找到岩洞也不能安心。為避免出口被落石或砂土堵住，要預留離開的路線。

沒有藏身的地方時，就在倒木的下方挖洞。

颱風的剖面圖

在颱風下層，空氣會以逆時針方向朝著中心吹入、一面上升，高度甚至可達10～15km。颱風就是巨大的空氣漩渦。

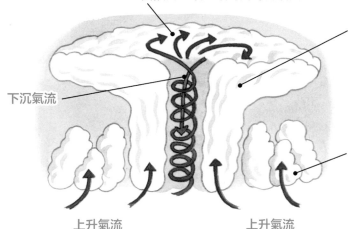

雲頂的空氣以順時針方向噴出。

下沉氣流

將颱風眼的周圍如同牆壁般團團包圍的積雨雲，會形成暴風雨。

位於外側的雲雨帶導致持續強降雨。

上升氣流　　　　　上升氣流

（摘自日本氣象協會「颱風的結構」）

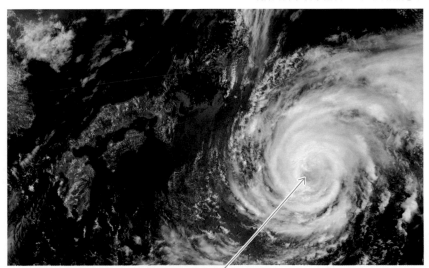

颱風眼　　　　　　　　▲接近日本的颱風

為避免遇到熊

在日本的本州和四國有亞洲黑熊、北海道則有棕熊棲息。處於求生狀態下時，要當成已經進入了熊的棲息地。熊會攻擊人類的理由是為了驅趕或是捕食人類。只不過，熊並不會積極尋找人類，要是發現有人的跡象便會避開。為避免遇到熊，要積極發出聲音告知自己的存在。在生存狀態下，與熊維持異地共存的生活，也是很重要的。

※不可以倚賴防熊噴霧。就算裝死，
　還是很有可能被攻擊。給予食物或
　把吃剩的食物放著，熊都會轉而攻
　擊人類，因此要小心。

其他危險
萬一遇到野豬

　　野豬是很膽小的動物，碰到人或是感覺到人的氣息就會逃走。不過，如果是帶著幼豬的母豬或是發情期的公豬，就很有可能攻擊人類。如同日文的成語「豬突猛進」，野豬受到刺激的話，就能夠以時速40km奔跑、甚至跳高1m進行攻擊，所以很危險。為避免遇到牠們，發出聲音行動很重要，但萬一遇到了，不轉移目光、背不朝向牠慢慢往後退。如果野豬攻擊過來的話，就爬上附近的樹木以防身。

　　野豬的嗅覺靈敏度是人類的3000倍，夜晚有時會現身覓食，因此糧食要放在野豬搆不到的樹上保管。

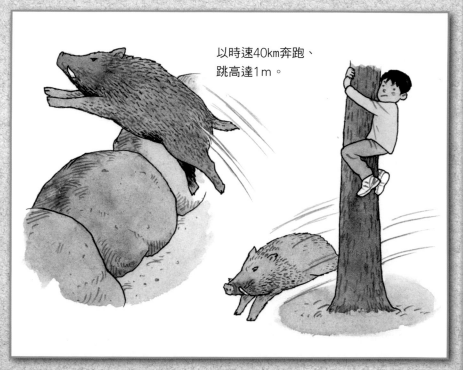

以時速40km奔跑、跳高達1m。

其他危險
為避免被毒蛇咬

　　毒蛇是在求生生活中不可不小心的生物之一。日本蝮蛇廣泛分布於北海道到九州。另外，沖繩雖然沒有日本蝮蛇，但有黃綠龜殼花棲息。這些毒蛇都屬於夜行性，因此要避免在看不清腳邊狀況的狀態下走動。白天牠們雖然會躲藏起來，但生性喜歡水邊，常常待在岩石上不動。為避免誤觸到牠們，行走時或擺放自己的手的時候，需仔細留意這些地方。

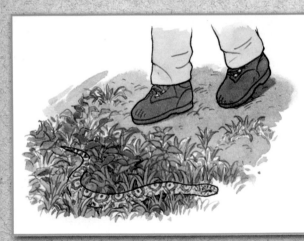

※日本蝮蛇的雌蛇會溫暖肚子裡的幼蛇加以孵育，故白天也會出來活動，要特別小心。

毒液吸取器

帶著這個超方便

被蛇咬時，要用「毒液吸取器」把毒液從傷口吸出來。如果沒有攜帶這類急救用品，就用手指壓迫傷口把毒擠出來。但要是口中有傷口，毒液則有可能跑進去，這時要避免用嘴吸毒液的行為。

馬蠅的應變方法

馬蠅會用尖銳的口器切開皮膚吸血。清晨和傍晚會出現在水邊，因此要穿長袖、長褲，避免皮膚外露。馬蠅討厭薄荷的氣味，故可以使用薄荷油或防蟲噴霧。萬一被叮咬了，要用水沖洗傷口以保持清潔。

螞蝗的應變方法

螞蝗（水蛭及旱蛭）會躲藏在濕氣高的落葉背面等處。由於怕陽光，在雨天比較活躍。被螞蝗咬到、被吸血也不太會感覺疼痛，所以很難察覺。萬一被叮咬了，可以撒鹽。

壁蝨的應變方法

壁蝨（蜱）會躲藏在山中的灌木叢或草叢中，因此走在草叢裡時要小心，一定要穿長袖、長褲。萬一被叮咬了，據說淋醋或薄荷油有效。硬抓的話，有可能只剩壁蝨的頭部留在皮膚裡而引發感染症。

黑蠅的應變方法

黑蠅喜好棲息於溪谷和溪流。會叮咬外露的皮膚部位，因此要穿長袖、長褲遮住皮膚，以避免遭叮咬。尤其是腳踝和周圍要特別小心。萬一被咬了，用水清洗，並塗抹抗組織胺的藥膏即可。

行動時穿著長袖襯衫和長褲、戴軍用手套等等，減少皮膚外露的部分。

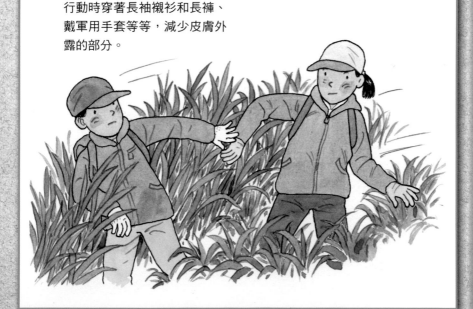

求生時的 急救措施 ①

在求生生活當中，即使再怎麼小心還是可能發生各種意外。像是異物跑到眼睛裡、跌倒撞到胸或手腳而導致挫傷，或扭傷腳、疑似中暑而感到不適等等。先學會這些時候的急救措施，就很方便。

異物跑到眼睛裡時

眼睛有異物跑進去的時候，絕對不能揉眼睛。點眼藥水以濕潤眼睛讓異物排出雖是個好辦法，但沒有眼藥水的時候，就要在杯子裡裝入乾淨的水沖洗眼睛，或是把水裝進臉盆等容器裡，在裡面眨動眼睛。手要先洗過，保持清潔。

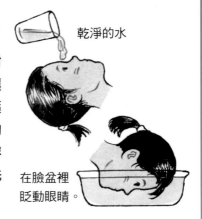

乾淨的水

在臉盆裡眨動眼睛。

被荊棘刺到時

要消除刺痛或異物感，就必須把刺完全拔除。刺的前端冒出來的話，先用乾淨的水徹底清洗傷口，再用鑷子等器具將刺拔出。刺跑到裡面時，要用手指按壓周圍，讓刺跑出來。要留意避免細菌進入傷口。

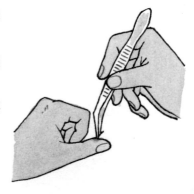

鞋子磨腳時

鞋子磨腳時，要用OK繃或透氣膠帶把傷口貼起來。穿著鞋帶鬆脫的鞋子，腳和鞋子之間產生空隙，就容易磨腳。要把鞋帶牢牢綁緊，以預防磨腳。襪子濕掉的時候，要等徹底乾燥後再穿上。還有，長時間穿著鞋，鞋子裡通風不良、悶熱，也會導致磨腳，因此休息的時候要脫掉鞋子，讓腳部接觸空氣。

腳起水泡時

腳起水泡或是水泡破裂的話，要先清洗傷口，以免細菌從破掉的皮膚進入，再用乾淨的紗布包紮起來。為了預防，行走時要留意襪子有無起皺摺、有沒有石頭跑進鞋子裡、襪子有沒有擠成一團等等。

皮膚發炎時

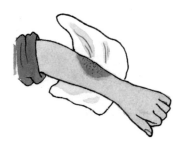

將發炎的部分徹底清洗後塗抹抗組織胺藥膏。如果嚴重發炎且灼熱的話，需以毛巾浸泡冷水包覆來降溫。

輕微燙傷時

　　輕微燙傷的時候，最重要的是先用乾淨、流動的水降溫。

　　此外，將傷口直接沖水的話，有可能導致破皮，所以要從周圍慢慢往內沖。

　　穿著衣服時，不用脫掉，直接沖涼。

疑似中暑時

　　出現頭暈或站起來感到暈眩、腳抽筋、出汗的方式不正常、全身無力且想吐、頭很昏沉等症狀時，可能是中暑了。要移動到通風良好的遮陽處或涼爽的地方，並用扇子等物品搧風，讓身體降溫。如果有冰塊，放在脖子兩旁或腋下等有粗大血管的位置幫助降溫。為避免中暑，要多補充水分以預防。

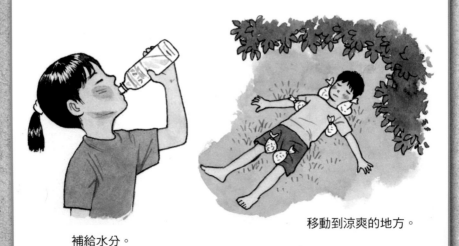

補給水分。

移動到涼爽的地方。

詳細資訊可查詢「http://tfd.metro.tokyo.lg.jp
東京消防廳《安全・安心情報》」。

撞到胸部或手腳時

胸部挫傷

　　撞到胸部的時候，鬆開胸前的釦子，以利呼吸，並冰敷撞到的部位。如有呼吸困難或咳血痰時，有可能是骨折。

手腳挫傷

　　出現腫脹、內出血的症狀時，冰敷傷口並休息。腫脹或疼痛加劇時，有可能是骨折。

腳扭傷

　　行走在岩石散落的地方，或是樹根外露、盤根錯節這類未經整頓的地方，很容易造成扭傷。腳踝的扭傷是由於著地時以不自然的方式扭到，或肌腱受傷所引起的。嚴重腫脹但沒有劇烈疼痛時，用冰塊或冷水冰敷，使血管收縮，可以抑制內出血的症狀。

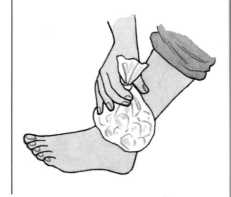

詳細資訊可查詢「東京消防廳《指南‧手冊》
消防少年團指導者手冊　第11章」。

求生時的 **急救措施②**

骨折時，首先最重要的是固定受傷部位。

手骨折

上臂骨骨折

上臂骨骨折時，將夾板緊貼骨折的部位加以固定。接下來固定手腕不動，從脖子處用三角巾將之吊起，再把骨折部位也固定在身體上。

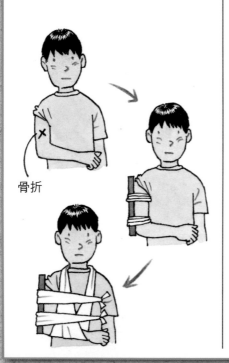

骨折

前臂骨骨折

前臂骨骨折時，用夾板固定手肘到手背。接下來把固定的部位用三角巾吊起，並從上臂以三角巾輔助加壓。

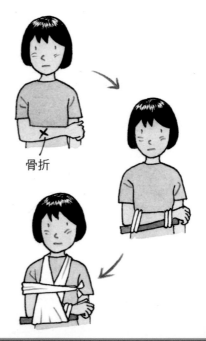

骨折

詳細資訊可查詢「總務省消防廳http://www.fdma.go.jp 救命治療《包紮法》」。

腳骨折

大腿骨骨折

大腿骨骨折時，從骨折的部分到腳前端用夾板固定。

膝蓋以下骨折

膝蓋以下骨折時，從大腿到骨折的部分用夾板固定。

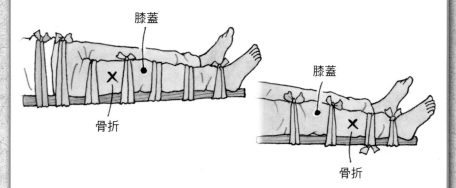

膝蓋

骨折

膝蓋

骨折

● 夾板的作法

樹枝或木板、竹子、牢牢捲起的報紙等物品都可以當成夾板的代用品。使用竹子或木板等堅硬的物品作為夾板時，要用布之類柔軟的東西將它整個包起來。

將報紙捲得緊緊的

木板

● 沒有三角巾或繃帶時

沒有三角巾時，就用包巾或圍巾等代替。而沒有繃帶時，可將毛巾剪開拉長使用。

將毛巾剪開、拉長。

給想求生的你

所謂的求生，不只是
在無人島上存活下來。
在日常生活裡也可以
培養求生的能力。

哥哥
最討厭了!!

兄弟又在
吵架了嗎？
你們夠了喔。

都是健太的
錯啦！

所以，在院子裡
搭帳篷生活也是求生。
工具可以從現有的
東西開始。這樣的話，
就算沒有野外經驗
也能做得到。

算了。今天開始
我要在院子裡生活!!

健太

不過，進到帳篷之後，
就不能一直跑回家，
要以這個規則來進行。
這樣一來，就會開始思考
求生時所需要的東西。

沒有
那個耶。

該怎麼辦？

好！來下點
功夫。

接下來，當你自發性
的想要去森林時，你
已經算是求生營的一
員了。

欸？你要和哥哥
兩個人去露營？

沒問題吧？

沒問題啦，
我很常去露營。

謝啦！
哥哥！

123

我們出發囉！

路上小心喔！

爺爺持有的山

首先，進入森林看看。
跳脫往常的生活空間。

閉上眼睛，試著聽聽
聲音。樹木的沙沙聲、
鳥兒的鳴叫聲、
河流的聲音……。
森林裡充滿了各種聲音。

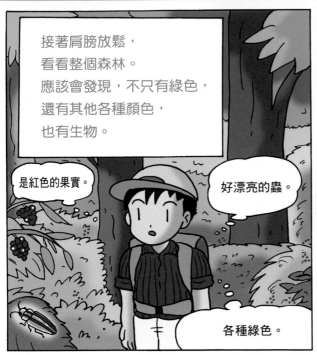

接著肩膀放鬆，
看看整個森林。
應該會發現，不只有綠色，
還有其他各種顏色，
也有生物。

是紅色的果實。

好漂亮的蟲。

各種綠色。

在這個森林裡，
你興奮期待的
生存營
就此展開。

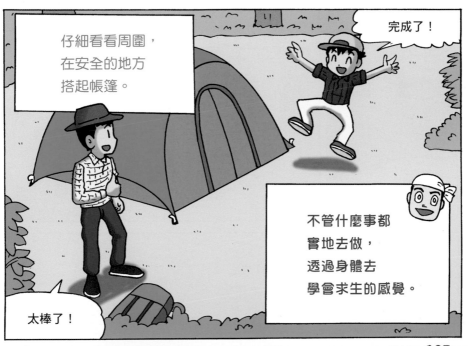

仔細看看周圍，
在安全的地方
搭起帳篷。

完成了！

太棒了！

不管什麼事都
實地去做，
透過身體去
學會求生的感覺。

哥哥，那裡好像有什麼東西耶。

那是木通的果實，可以吃喔。

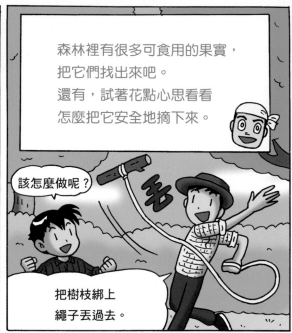

森林裡有很多可食用的果實，把它們找出來吧。
還有，試著花點心思看看怎麼把它安全地摘下來。

該怎麼做呢？

把樹枝綁上繩子丟過去。

啪沙

順利勾住了。

接著只要拉一下繩子……。

太棒了！

好甜喔！

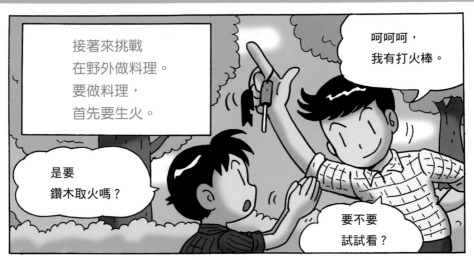

接著來挑戰
在野外做料理。
要做料理,
首先要生火。

呵呵呵,
我有打火棒。

是要
鑽木取火嗎?

要不要
試試看?

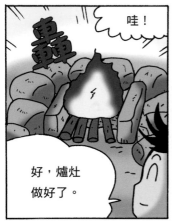

哇!

好,爐灶
做好了。

把火點著是不是
很興奮呢?

嗯,因為在家不能做,
所以興奮又緊張呢。

學會有技巧地
使用火的話,便可以
算是不折不扣的求生
營隊員了喔。

好,來煮
東西吧。

哇!要煮
什麼呢?

今天吃咖哩喔。

鍋子有了，
材料也有了。

還可以
煮白飯喔。

好厲害好厲害，
快點來煮。

在野外煮東西很有趣。
平常就算沒有
幫忙做料理，
也會努力煮出來。

再來只需要
等一下。

好期待

而且，最重要的是
野炊料理格外好吃，
即使多多少少有點差錯。

好好吃～～‼

到了晚上就遠望星空，
觀察星星。
還可以看到流星喔。

也可以在看過有無危險之後，試著把燈熄掉走走看。雖然有點恐怖、小緊張，但過一下子眼睛適應了，整體就可以看得見了。

好緊張、好恐怖喔。

是啊，街上的話晚上都很亮。

晚安囉。

今天好開心。

在求生狀況下，最重要的就是不論何時何地都要讓身體休息、馬上恢復體力。

如此一來，透過各式各樣的體驗，漸漸獲得從危險之中自保，能靠一己之力生存下去的真實感。這個經驗可以讓你的心變得堅強喔。

今天到前面去探險吧。

接下來，從這裡開始是出發前往求生營之前就要先知道的事情喔。

哇！是河耶！

好厲害，有很多魚呢。

我有帶釣魚的工具。

好，來釣魚。

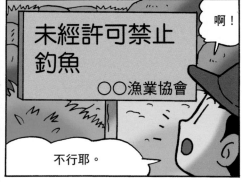

啊！

未經許可禁止釣魚

〇〇漁業協會

不行耶。

咦？自然的河川也需要許可啊？

行前知識

魚類受保護或管理的河川，未經許可不能釣魚。

（在日本）漁業協會將魚類放流、整頓產卵區域、清理河川，使河川生態更豐富多樣，以打造釣客享受釣魚的地方。因此釣客必須購買釣魚券（漁遊券）來釣魚。

○有設定漁業權的河川，依照漁業協會（漁協）訂定的漁遊規則，必須繳納漁遊費。

這片森林跟之前的氣氛完全不同。

好像很久以前就有了。

該不會發現化石。

來挖挖看。

欸?!

在挖之前，看一下這個。

自然環境保護地區

被自然環境保護法指定的區域，
不得隨意挖洞或改變環境。

自然環境保護法

原始自然環境保護區域

指幾乎沒有人為介入、
保持著原始狀態的區域。

自然環境保護區域

指含有天然林或
動植物，自然環境
優越的區域

依照區域的不同，禁止採集動植物或礦物、土石。
而還有些地區禁止撿拾落葉或枯枝等等會改變現狀的行為。

再到其他的地方
看看吧。

嗯。

自然公園法
（國家公園等等）
也一樣喔。

喀沙 喀沙

咦?

那是什麼?

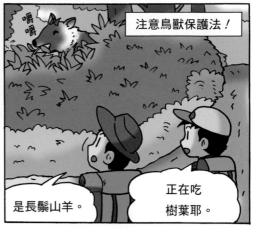

注意鳥獸保護法!

是長鬃山羊。

正在吃樹葉耶。

我有帶繩子,來抓牠。

嗯,看起來沒有很大隻,來抓抓看。

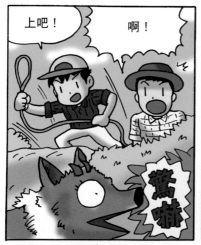

上吧!

啊!

驚嚇

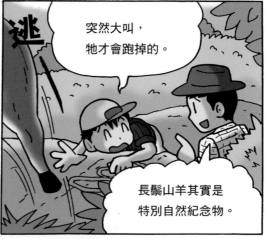

逃

突然大叫,牠才會跑掉的。

長鬃山羊其實是特別自然紀念物。

被指定為自然紀念物的動植物或
地質、礦物，禁止採集或是破壞。

自然紀念物是為了保護日本學術上
具有高價值的東西或地區，
而依據「文化資產保存法」所指定。

自然紀念物當中，特別重要的就稱為
特別自然紀念物。

你好…

特別自然紀念物

動物

- 長鬃山羊
- 水獺
- 朱鷺
- 丹頂鶴
- 鶴
- 信天翁
- 岩雷鳥
- 大山椒魚
 等等

植物

- 阿寒湖的毬藻
- 屋久島的杉樹原始林
 等等

地質礦物

- 昭和新山
- 根尾谷的菊花石
 等等

好多
小知識喔。

其他好像
還有很多呢。

沒錯。

行前知識

未經許可不能燃燒
篝火的地方。

在危險的地方或有重要物品的
地方，不可以燃燒篝火。

● 原始自然環境保護區域或自然
公園特別保護區域等等

● 都市公園中的指定場所以外的
地方，或鄉鎮市區限制的地點

● 被指定為重要有形文化資產等
建築物的周圍

也要記得，未經許可
不得隨意進入私人的
土地。

我回來了！

哇，健太!!
你好像變強壯了呢。

玩得很開心呢，
而且也學到了好多。

來！你也出門吧!!

各種規則

在野外活動時，要遵守法律或條例等等訂定的規則。雖然不知道會在何時何地陷入求生狀態，但依照國家或地區的不同，規則和禮節也有差異。為了保護自身安全，首先要了解日本的法律及條例。

不可以捕捉野生鳥類和哺乳類！

●鳥獸保護管理法

野生的鳥類及哺乳類，未經許可不得捕捉。法定的48種狩獵鳥獸可以在狩獵期間捕捉，因此要申請狩獵執照，登錄狩獵者。18歲以上即可申請。

被繩套陷阱纏住的野豬
（法定獵具）

用槍瞄準鹿的獵人
（法定獵具）

從鳥巢裡拿出雛鳥和卵的小孩
（違法行為）

跑進家中捕鼠籠的家鼠
（管制對象外）

屬於例外的家鼠或溝鼠、小家鼠，不需許可便可以捕捉。

●物種保育法與稀有野生動植物保護條例

禁止獵捕或採集、買賣及轉讓瀕臨絕種的生物。

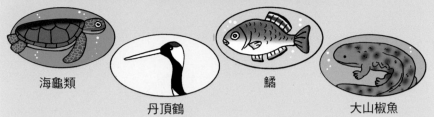

海龜類　　　丹頂鶴　　　鰉　　　大山椒魚

●漁業法規

在海洋或河川、池塘等地撈捕魚蝦或貝類等時，各鄉鎮市的漁業法規有限制。漁具的使用，要注意。

不可以使用寶特瓶做的陷阱！

寶特瓶陷阱或螃蟹陷阱

手拋網或定置網

燈火採集

使用刀子與菜刀要慎重！

●槍砲彈藥刀械管制條例

未申請許可當然不可以持有槍枝。而即使是刀子這類刀械，沒有正當理由的話也不能隨身攜帶。「因為不知道什麼時候會陷入求生狀態……。」以這種藉口隨身攜帶刀子是違法的。要小心。

求生刀具

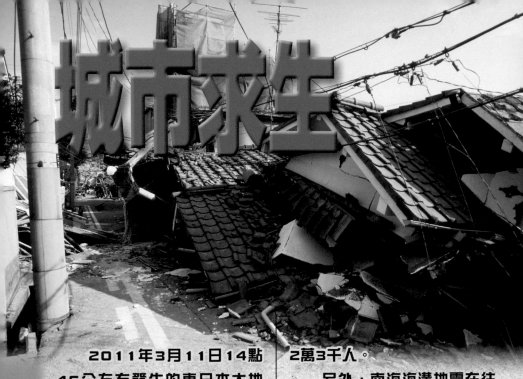

城市求生

　　2011年3月11日14點46分左右發生的東日本大地震，規模9.0是日本國內觀測史上最大規模的大地震。包括地震、大海嘯、火災、震災相關死亡，12個都道府縣總計死者及下落不明者高達2萬2千餘人。

　　現在，根據從元祿關東地震（1703年）到關東大地震（1923年）之間發生的大地震週期研究，往後30年之內首都發生內陸垂直型大地震的機率預估有70%。此外，規模7.0左右的地震發生時，因火災等而死亡的人數預估將高達

2萬3千人。

　　另外，南海海溝地震在往後30年之內發生的機率據推估有70～80%，著實令人憂心。根據預測，這個地震從靜岡縣到宮崎縣的一部分地區會引發規模7.0的地震，並在關東到九州的太平洋海岸的廣大地區造成超過10m的大海嘯。

　　身為地震列島的日本，同時也是火山列島，屬於活火山的富士山隨時噴發都不奇怪。我們必須安全地躲避地震和海嘯、颱風及劇烈豪雨、龍捲風這些不知何時會襲來的現代危機，存活下去。

發生地震時

發生海嘯時

發生龍捲風時

發生颱風、豪雨時

火山噴發時

發生傳染病時

地震 待在室內時發生的話

第一是關火。第二是躲到桌子或茶几下面以確保安全。第三是打開玄關的門和窗戶等等，以保持逃脫路線暢通。

如果住家是獨棟住宅

確認過用火安全之後，最重要的是保護頭部及身體，避免因劇烈搖晃而傾倒的家具或破掉的窗戶玻璃等而受傷。先躲到附近的桌子或茶几下面，暫時觀察狀況。如果地震的搖晃停止了，往物品不會傾倒下來的地方或是不會掉下來的地方移動，確認玄關或房間的門、窗戶等等有無打開，以確保逃生的出口。

在家中，地震剛發生後絕對不可以採取的行動就是點火，如果瓦斯外洩會引火而導致爆炸。還有，不可以觸摸電力的開關。即使停電了，也可能有電線損傷、配線短路而引發火災的危險。不要馬上把斷路器開關扳回。

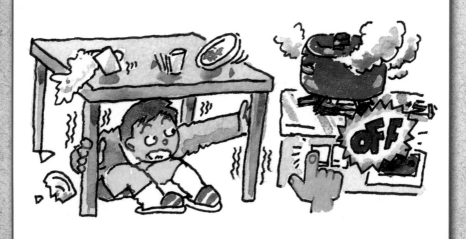

如果住家是集合住宅

躲進桌子或茶几下面保護頭部和身體的行動，和獨棟住宅是一樣的。搖晃停止後，確認玄關的門保持開放非常重要，因為接下來如果又開始搖晃，門變形的話會無法開啟。此外，在大廈或社區，切記不可搭乘電梯。而慌慌張張衝到樓梯也很危險，一樣要避免。

在百貨公司裡

百貨公司的結構穩固，也有良好的耐震性，因此基本上不需擔心建築物本身會傾倒。不過，商品散落一地或是展示櫃移動也很危險，因此要到樓梯的平台或柱子附近避難。體育場館或遊樂園也是一樣，由於人潮眾多，慌慌張張往出口移動的話，反而會被擠進蜂擁而至的人群裡面。要保持冷靜，等待工作人員的指示。

在體育場館和遊樂園時

在人潮大量聚集的棒球場或足球場等地，切記不要慌張地跑向樓梯或緊急出口。為避免被天花板的掉落物砸中，一邊用手上的包包等物品保護頭部，一邊聽從工作人員或館內廣播的指示行動。此外，如果一直沒有指示的話，就到物品不會掉落的場中央去避難。

正搭乘電梯時

最近的電梯針對地震設置的安全系統很可靠，感應到搖晃便會自動停止在最近的一層樓，電梯門也可以開啟。然而，如果搭乘的是舊式電梯，不要慌張，先按下每一層樓的按鈕。

如果電梯無法正常運作而被關在裡面，記得保持冷靜，按下緊急按鈕。利用緊急按鈕或手機都無法和外界取得聯絡時，就敲打電梯門求救，好讓人知道自己的所在地。

地震 在戶外時發生的話

因通勤或購物正走在街上時地震來襲的話，要小心從建築物掉落下來的物品，磚牆或自動販賣機等也有傾倒損壞的危險。而搭乘車子或電車時，也可能遭逢地震直擊，因此要注意。地震會在何時、何種情況下發生是無法預料的。

走在街上時

走在鬧區或商業區時，要小心看板或玻璃碎片等掉落物。感覺到搖晃時就要遠離建築物，用手上的包包或書本、購物袋等物品覆蓋住頭以保護頭部。此外，如果有電線桿的電纜垂落的東西，或是斷掉而垂下的電線，都有觸電的危險，千萬不可以觸摸。逃離火災的濃煙時，用手帕等物覆蓋住口鼻，以低姿勢避難。

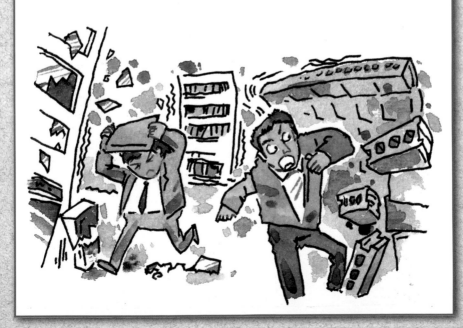

走在地下街時

在地下街如果停電很容易造成恐慌。一邊等待搖晃停止，一邊尋找緊急出口。日本法律規定緊急出入口每60m就要設置一個，因此附近沒有緊急出口也不要慌張。緊急出口標示燈在停電時還是會亮，一邊用包包等物品保護頭部，一邊沿著牆壁走，尋找緊急出口。

正搭乘電車時

電車一偵測到搖晃，從減速到停駛的安全裝置就會確實啟動，因此不需驚慌，要牢牢抓住吊環以免跌倒。如果正坐在座位上，就用行李等物品保護頭部，並將身體前彎。之後就聽從站務員的指示行動。

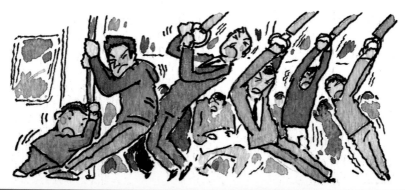

正在開車時

　　正在開車時感覺到搖晃的話，不要突然打方向盤或急踩剎車，而要冷靜的把車往道路的左側停靠（※台灣則為右側）。因為停在馬路正中間的話，會導致塞車，當需要救助時，急救用的車輛無法順利行走，將造成問題。要留下車子去避難的話，車門不要上鎖，保持可移車的狀態。

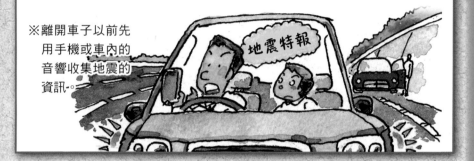

※離開車子以前先用手機或車內的音響收集地震的資訊。

地震特報

在海岸附近時

　　在海岸邊時，恐怕會有海嘯，因此要立刻往附近的高處避難。海嘯可能會不斷湧來，或是波浪一波一波堆疊形成巨大的海浪席捲而來，所以不可以回到海邊。海嘯會沿著河川逆流而上，因此避難時也要遠離河川。而上游的攔河堰或水庫也可能因潰堤而造成洪水，一定要儘速避難。

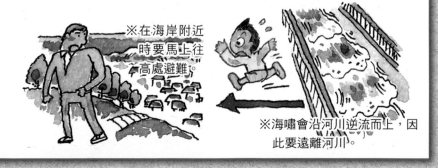

※在海岸附近時要馬上往高處避難。

※海嘯會沿河川逆流而上，因此要遠離河川。

地震 前震、主震、餘震

　　發生地震時，常會播放「請留意餘震」的訊息。地震有分前震、主震、餘震3種，主震是發生的地震當中搖晃最劇烈的，前震是在主震之前所發生的地震，餘震則是在主震之後所發生的地震。311東日本大地震的主震是規模9.0，在地震發生的當年紀錄到的餘震達24,000次，隔年也有3,500次。

地震 海溝型地震與內陸型地震

　　覆蓋地球表面的岩盤稱為板塊，地震發生的原理分為板塊運動所引發的「海溝型地震」及「內陸型地震」。其他還有因火山的岩漿活動等所引發的地震。

　　所謂的海溝型地震，是指海板塊沿著海溝隱沒到大陸板塊下方，導致大陸板塊隆起的地震。2011年的311東日本大地震就是屬於這種海溝型地震。內陸型地震是指內陸的斷層位移而引發的地震，1995年的阪神大地震以及2016年的熊本地震都是屬於這種內陸型地震。

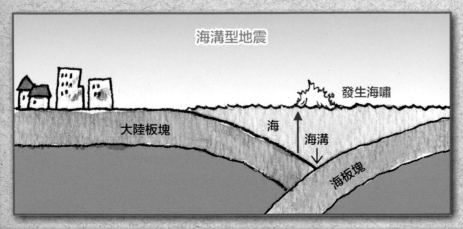

海溝型地震

發生海嘯

大陸板塊　　海　海溝　　海板塊

地震 規模與震度的差別

　　地震發生時，常會播報「這次的地震規模是5（M5）」，或是「震度4」等等資訊。規模是表示地震本身的大小，震度則是表示所生活的區域搖晃的劇烈程度。

　　例如，發生大地震時，規模雖大，但如果離生活的地區有一段距離，震度就會變小。相反的，小型的地震，規模雖小，但離生活的區域近，震度就會變大。

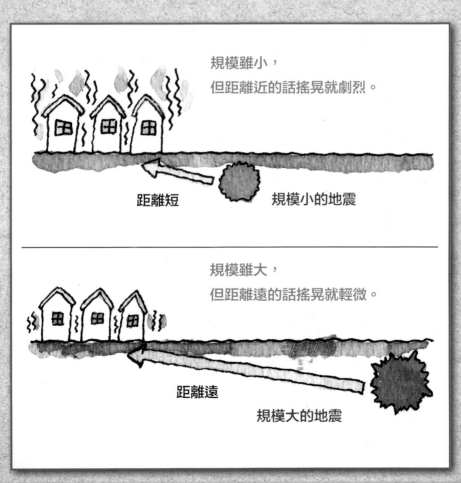

規模雖小，
但距離近的話搖晃就劇烈。

距離短　　　　規模小的地震

規模雖大，
但距離遠的話搖晃就輕微。

距離遠

規模大的地震

地震 震度與搖晃

在日本，發生地震時，是根據人體所感受到的程度以及狀態、室內外的狀況等等，採用氣象局的「震度等級」。（摘自日本氣象局震度等級關聯解說）※台灣可參考交通部氣象局地震震度分級表

震度 0

● 人不會感覺到搖晃，但地震儀有紀錄。

震度 1

● 位於室內靜止的人當中，有些人感到輕微搖晃。

震度 2

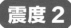

● 電燈微微搖晃。

● 位於室內靜止的人當中，大部分都感到搖晃。

震度 3

● 位於室內的人幾乎都感到搖晃。

震度 4

- ●幾乎所有的人都感到驚嚇。
- ●電燈等懸掛物大幅搖晃。
- ●底座不穩固的物品可能傾倒。
- ●室外的電線大幅搖晃。

震度 5 弱

- ●大多數的人感到恐懼,想要抓住物品。
- ●架子上的餐具類或書架上的書可能掉落。
- ●未固定的家具可能位移,不穩固的物品可能傾倒。
- ●室外的電線桿明顯搖晃。

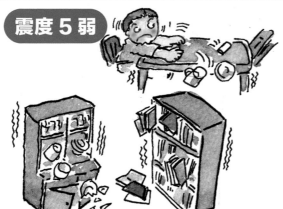

震度 5 強

- ●大部分的人沒有抓住東西便難以行走。架子上的餐具類或書架上的書掉落變多。
- ●未固定的家具可能傾倒。
- ●未經補強的磚牆可能倒塌。

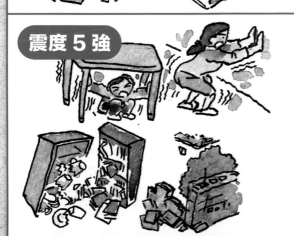

震度 6 弱

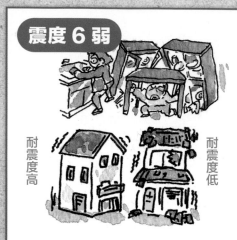

耐震度高　耐震度低

- 難以站立。
- 未固定的家具大部分都位移，有些會傾倒。
- 門有可能無法開啟。
- 有些牆壁的磁磚及玻璃會破損、掉落。
- 耐震度低的木造建築物，可能牆磚剝落或建築物本身傾斜，有些還可能倒塌。

震度 6 強

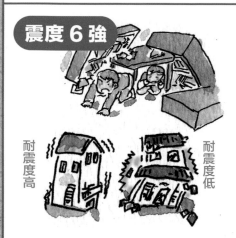

耐震度高　耐震度低

- 不扶住東西便無法行動，也有可能被震飛。
- 未固定的家具幾乎都位移，傾倒變多。
- 耐震度低的木造建築物傾斜或倒塌變多。
- 有可能發生大規模走山或山主體崩壞。

震度 7

耐震度高

耐震度低

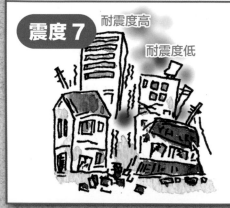

- 更多耐震度低的木造建築物傾斜或倒塌。
- 耐震度較低的鋼筋水泥建築物倒塌變多。
- 耐震度高的建築物也偶有傾斜。

地震 何謂地震波

　　岩盤移動在地球內部引發振動，該振動會以波的型態往周圍傳播，這個波就稱為地震波。地震波有在地球表面傳播的表面波，以及在地球內部傳播的實體波。實體波又分為P波和S波2種。P波是指縱波，與波的行進方向同方向振動，最早到達、輕輕地上下短間隔搖晃。S波是指橫波，和波的行進方向垂直振動，在P波之後到達，緩慢而大幅地橫向搖晃。

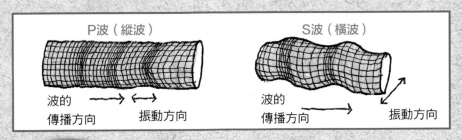

P波（縱波）　　　　　　　　S波（橫波）

波的　　　　　　　　　　　　波的
傳播方向　　振動方向　　　　傳播方向　　　振動方向

地震 發布海嘯警報時

　　海底發生深度較淺的地震而導致海面變動，形成強大的波浪，就稱為海嘯。如果發布警報，要迅速往高處的避難場所避難。海嘯的速度之快，就連人類奔跑也無法逃離，而退水時的力量也非常強大。

　　海嘯警報是氣象局所發布的警報。預估波高在3m以上的海嘯，是大海嘯警報。此外，波高1m以下的海嘯則是海嘯注意報。不過小規模的海嘯也可能把人絆倒、沖走，因此也要保持警戒。

地震 為了存活下去

　　為了將地震的危害降到最低，資訊的收集、平常的準備、災害時的通訊方法都很重要。為了不論何時發生地震都能應變，要預先做好準備。

迅速獲取資訊

　　為了準確地獲取資訊，收音機很重要。有一種沒有乾電池也能使用、附手搖充電功能的防災用收音機。還有些收音機可以為手機充電，或是附有照明燈等等。手邊可以準備一台，以取得避難資訊或生活物資的配給資訊等等的最新情報。

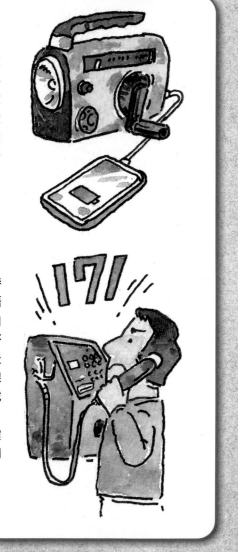

災害用語音留言專線

　　地震時手機會變得收訊不佳，這時有一個可以確認家人的安危「災害用語音留言專線」。首先撥打「171」，由於一次只能錄音30秒，撥打之前最好把要留言的訊息先整理得較簡潔，之後只需聽從說明錄音即可。使用留言專線一事要在災害發生前先告知所有家庭成員。

　　「災害用語音留言專線」除了地震以外，颱風等重大災害發生時也會開設。

※台灣亦有「1991報平安語音留言專線」

152

準備防災包

　　平時就要整理貴重物品和防災用品組，
以便緊急時刻馬上可以使用。

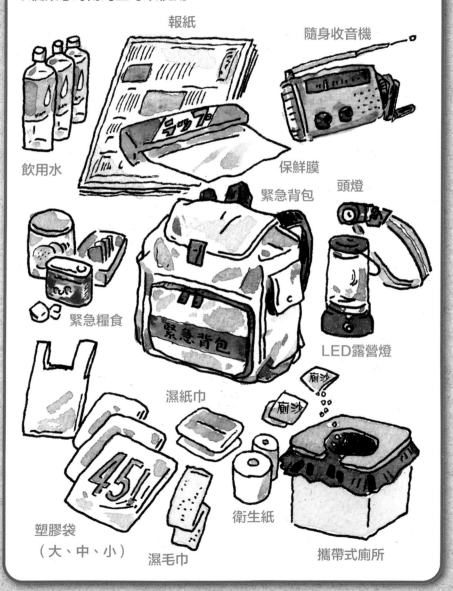

報紙

隨身收音機

飲用水

保鮮膜

頭燈

緊急背包

緊急糧食

LED露營燈

濕紙巾

塑膠袋
（大、中、小）

濕毛巾

衛生紙

攜帶式廁所

超大豪雨 警報發布時

　　大氣的狀態如果變得不穩定，就可能發生超大豪雨。局部地區降下劇烈大雨的「劇烈豪雨」（氣象局稱之為「局部地區大雨」、「短時強降雨」），或是積雨雲持續形成，同樣地點長時間降雨的線狀對流等等。當周圍變暗、雷聲大作、吹起冷風時，便有可能是超大豪雨，要移動到安全的建築物裡。

道路淹水

　　千萬不可以在淹水的馬路行走。因人孔蓋可能位移，有跌落的危險。

河川氾濫

　　局部地區降雨時，河川水位上漲、水流變強，有可能掉到水流裡被水沖走，所以下雨時不要靠近河川。

地下室很危險

　　超大豪雨導致馬路淹水的話，水會流入比馬路更低的地下室或半地下室。由於水壓會導致門無法開啟而延誤逃生，因此不要進入地下室，並往2樓以上移動。

地下通道要注意

　　地下通道（UNDERPASS）是指馬路立體相交處的下挖式車行地下道。積水的危險性非常高，千萬不要通行。

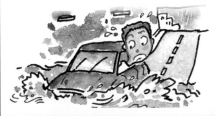

土石災害 警報發布時

在颱風等大雨或暴風時發布的警報。大雨有可能導致重大淹水災害或土石災害發生時，便會發布大雨特報。大雨特報發布時，如果觀測到是數年才發生一次的劇烈短時間降雨，就會發布紀錄性短時間大雨特報。大雨的狀態下，要注意「邊坡崩塌」、「走山」、「土石流」等災害。

邊坡崩塌

邊坡崩塌的前兆是小石頭不斷落下，或是邊坡有水湧出。如果住家位在邊坡，感覺到這些徵兆的話，就要往遠離邊坡的房間避難。事先有發布警報時，要前往避難收容所。

走山

走山的徵兆是地面出現裂痕，或是坡面有水湧出，有時還會產生地鳴聲。住家後方是山的話，警報發布時待在家裡會有危險，要馬上前往避難收容所。

土石流

土石流的徵兆是河川的水突然變混濁，或是雖然在下雨河川的水位卻下降。這是由於土石流入了河川內，或是坍塌的土砂堵塞住河川的緣故。如果住家在河川附近，警報發布時要馬上前往避難收容所。

龍捲風 警報發布時

龍捲風是積雨雲所引起的，是由地面往積雨雲細長伸展的空氣旋渦，中心會颳起強烈的風。由於是高速的旋渦，建築物的屋頂或看板等會在轉眼間被捲到空中吹走。

在野外時

為避免被吹起的物品砸中，要趕快逃到附近的堅固建築物裡。組合屋或戶外儲藏屋則可能倒塌損毀，非常危險。

在家中時

窗戶玻璃等有可能破裂，因此要關上拉門和拉上窗簾。沒有拉門的話，要遠離窗戶，躲到桌子下等地方。

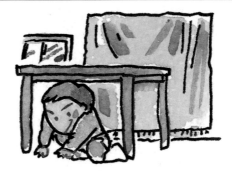

預測龍捲風

龍捲風在日本各地都有可能發生，因此要事先查詢龍捲風發生的資訊，做好保護自身安全的準備。

台灣氣象局網站
https://www.cwb.gov.tw/V8/C/

火山 噴發警報發布時

　　日本是火山很多的國家，有許多火山隨時噴發都不奇怪。日本氣象局會24小時觀測被選定為「經常性觀測火山」的50座火山。氣象局發布的噴發警戒等級依據危險程度分為5個階段。噴發警報發布時，要依照等級來行動。

- ●等級 5⋯離開居住地去避難
- ●等級 4⋯在居住地準備避難
- ●等級 3⋯禁止進入居住地附近的危險區域
- ●等級 2⋯禁止進入火山周邊
- ●等級 1⋯不需特別應變但需注意

危險

　　噴發警報發布時，就不能進入該座山。如果住在周邊的話，要準備安全帽和護目鏡、長褲、長袖上衣、口罩及毛巾等物品，以便隨時都能出發去避難。萬一火山噴發的話，要用口罩和毛巾遮掩口部以避免吸入火山灰，並前往避難小屋或避難收容所、附近的岩洞躲藏。

傳染病 發生時

　　傳染病是指病毒或細菌等病原體入侵人體而增殖。可能出現發燒、咳嗽、腹瀉等各種症狀。常見的主要病原體有流行性感冒病毒及霍亂弧菌等等。在2020年，新型冠狀病毒大規模盛行，在世界引發疫情（大流行）。新型冠狀病毒的感染力就算過了夏天也不見衰退，在世界各地每天都有20萬人以上人受到感染。到2020年10月為止，全世界的感染人數已經超過3000萬人，死亡人數已超過100萬人。

保護不受傳染病侵襲

　　傳染病的基本預防方法就是洗手。病毒或細菌常附著在手上，手再去碰觸口鼻的話就會使病原體進入人體內。應花時間確實清洗手指和指甲間隙。此外，接種疫苗可以提高對抗病原體的免疫力，建議前往醫院接種必要的疫苗，以預防傳染病。

新冠肺炎對策

　　為保護自身不受新型冠狀病毒感染，除了「漱口、洗手、戴口罩」以外，應避免3密（密閉、密集、密切接觸），以及保持社交距離（人與人之間保持距離，和對方距離2m左右）。

傳染途徑

●接觸傳染

和感染者直接接觸，附著在手上等部位的病原體進入人體內而感染。

●飛沫傳染

因咳嗽或噴嚏飛散的飛沫而感染。

●空氣傳染

吸入空氣中飄散的病原體而感染。

●媒介物傳染

透過被汙染的食物或水、昆蟲等而感染。

主要傳染病

- 流行性感冒…傳染途徑是飛沫傳染及接觸傳染。會出現急劇的喉嚨痛、畏寒、高燒、頭痛、關節痛等症狀。轉為重症的話有可能死亡。有抗流感藥物，發病時應前往醫療機構就醫。
- 傳染性腸胃炎…傳染途徑是飛沫傳染及接觸傳染。諾羅病毒等會引起嘔吐、腹瀉、腹痛等症狀。
- 登革熱…登革病毒會透過蚊子傳染，被叮咬後3～7天會出現高燒、頭痛、嘔吐、關節劇烈疼痛等症狀。推估世界上一年有4億人感染、2萬人死亡。
- 瘧疾…被瘧疾原蟲感染就會發病。症狀為發燒及紅血球受破壞所引起的貧血、腎功能不全等等。世界上每年有2億人感染、44萬人死亡。蚊子是傳染媒介。有瘧疾預防藥物。

加藤英明（KATO HIDEAKI）

靜岡大學講師，1979年出生。
生物學者（農學博士）
行遍世界50國以上，進行稀有野生生物的生態調查。研究瀕臨絕種生物的保護以及外來生物對生態系的影響。著作有《繞著地球探訪爬蟲類之旅》（MPJ出版社）、《爬蟲類捕手》（MPJ出版社）、《圖解大事典 劇毒生物》（新星出版社）等等。
※皆未出版中文版。
於日本電視台「鐵腕挑戰中」（「ザ!鉄腕!DASH!!」）、東京電視台「池水抽光好吃驚」（「緊急SOS!池の水をぜんぶ抜く大作戦」）等電視節目中演出及演講。

■插圖／嵩瀬ひろし　角しんさく　佐藤敏巳　七海ルシア
■漫畫／嵩瀬ひろし
■照片／アフロ
■內文設計／STUDIO Q's
■編輯／B＆S

世界級求生專家傳授！從野外遇難到天災意外的
超級生存術

2021年10月1日初版第一刷發行
2024年 7 月1日初版第四刷發行

作　　者　加藤英明
譯　　者　王盈潔
編　　輯　吳元晴
美術編輯　黃郁琇
發 行 人　若森稔雄
發 行 所　台灣東販股份有限公司
　　　　　＜地址＞台北市南京東路4段130號2F-1
　　　　　＜電話＞(02)2577-8878
　　　　　＜傳真＞(02)2577-8896
　　　　　＜網址＞http://www.tohan.com.tw
郵撥帳號　1405049-4
法律顧問　蕭雄淋律師
總 經 銷　聯合發行股份有限公司
　　　　　＜電話＞(02)2917-8022

國家圖書館出版品預行編目 (CIP) 資料

世界級求生專家傳授!從野外遇難到天災意
外的超級生存術 / 加藤英明作；王盈潔譯.
-- 初版. -- 臺北市：臺灣東販股份有限公
司, 2021.10
160面；14.8×21公分
ISBN 978-626-304-836-2(平裝)

1.野外求生

992.775　　　　　　　　　　110012507

KATO HIDEAKI
SUPER SURVIVAL NYUUMON
© Hideaki Kato 2020
Originally published in Japan in 2020
by SHINSEI PUBLISHING CO., LTD, TOKYO.
Traditional Chinese translation rights arranged
with SHINSEI PUBLISHING CO., LTD, TOKYO,
through TOHAN CORPORATION, TOKYO.